楽しく作れて、飾れる

増補改訂版

カンタン、かわいい！

親子で楽しむ

手形アート

やまざきさちえ

日本文芸社

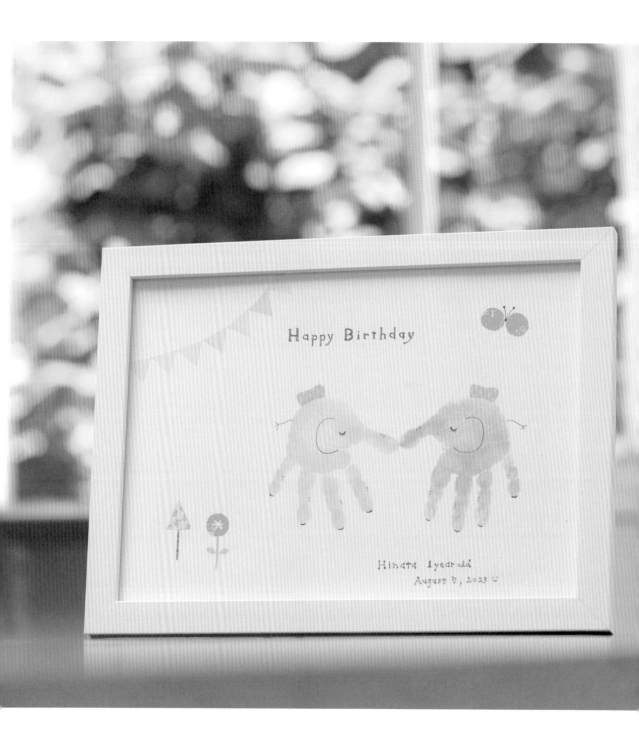

手形（足形）アートとは？

「手形アート」とは、色インクでとった
手形や足形を使って作るアート作品のことです。

●

お子さんの両手・両足の手形や足形を
動物やお花や食べ物、乗り物に見立て、
そこにペンを入れたり、マスキングテープを
加えることで作品にしていきます。

●

お子さんの成長の記録になるのはもちろんのこと、
おじいちゃん、おばあちゃんへのプレゼントとして、
幼稚園や保育園の展示物やイベントとして、
おうちのインテリアとして、アイデアしだいで
いろいろなことに活用することができます。

●

なんといっても、絵が苦手な人でも小さなお子さんでも、
手軽に楽しみながら作れることが一番の魅力。

●

みなさんも、魅力的な「手形アート」の世界を
ぜひ体験してみてください！

手形アートをはじめよう!

手形アートにはさまざまな魅力があります。
お子さんと楽しみながら、まずはチャレンジ!

● 手形アートの魅力

記念になる

お子さんの成長は本当にあっという間。手形や足形を利用することで、楽しみながら、お子さんの成長を記録できます。

とにかく簡単

手形や足形にペンやマスキングテープを加えるだけで作品が完成するため、絵を描くのが苦手という人でも簡単に作れます。

プレゼントにも◎

お子さんの成長をそのまま作品にできるので、おじいちゃん、おばあちゃんやお世話になった人への心のこもった贈り物としてもピッタリです。

インテリアにできる

手形自体がカラフルで、仕上げの工夫しだいでいくらでもおしゃれにアレンジできるので、部屋のインテリアに活用できます。

イベントになる

誰にでも簡単に楽しく作れて作品として残せるので、幼稚園・保育園・小学校などのイベントとしても最適です。

楽しみながら作れる

家族や友達同士など身近な人たちといろいろアイデアを出しながら和気あいあいと作れます。

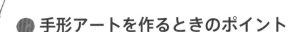

● 手形アートを作るときのポイント

掲載されている手形のモチーフはあくまでも参考例なので、
親子で相談しながら自由にアレンジを加えて作品作りをスタートしましょう!

Point ①

手形・足形ともに、左右逆での作成も OK です。

Point ②

小さい子どもの手形を使ったほうがかわいくまとまります。各ページの画用紙のサイズは1歳程度の手形を基準にしています。

Point ③

折り紙・千代紙・マスキングテープを切る際は、はさみでもカッターでも作りやすいほうでかまいません。

Point ④

マスキングテープや折り紙の小さいパーツを貼るときはピンセットを使うと便利です。

Point ⑤

モチーフの作り方ではペン入れを先にしていますが、マスキングテープを貼る作業からスタートしてもかまいません。

Point ⑥

マスキングテープでの作業が細かく難しい場合は、カラーペンで描きこんでも OK です。

Point ⑦

修正ペンの上から描く場合は、油性ペンを使ったほうがにじみにくいのでおすすめです。

Point ⑧

折り紙、千代紙を手形アートに貼るときは、スティックのりが便利です。

Contents

家族の記念に　プレゼントに！
手形アートを作ってみよう！

バースデー手形アート

お子さんの成長を手形アートに

人気のモチーフ①
かわいい動物たちがいっぱい！

手形アートの動物園

※手形アートで塗料を手に塗る際は、皮膚にトラブルが出ないか、お子さんが口に入れたりしないか、保護者の方にご注意していただいた上で自己責任にてお取り扱いをお願いいたします。当社では責任を負いかねます。万が一、皮膚にトラブルが出た場合には、速やかに専門医への受診をお願いいたします。

人気のモチーフ②
海や川の生き物たちが大集合!

手形アートの水族館

壁面飾りにも最適!
季節を彩る

12か月 手形アート

Contents

* Hand Print *

Animal motif ♥
Which do you like??

* Footmark *

A family's kiss.
Parent and child's kiss.
A child and a child also kiss.
Kiss!! Kiss!! Kiss!!

petapeta♡♡

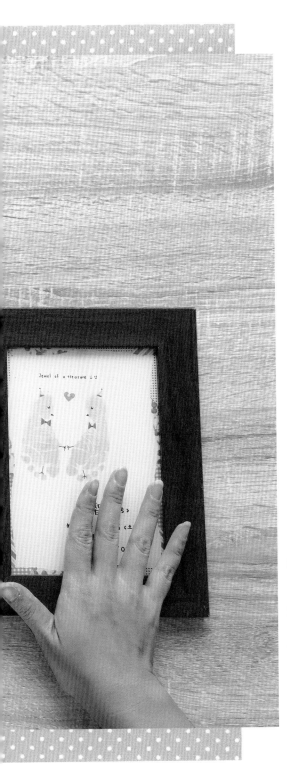

For Baby

赤ちゃんのハーフバースデーや
1年間の成長記録に

写真右から、生まれてすぐの新生児のころ、半年、
1歳のころと、1年間で劇的に足が大きくなる赤ちゃん。
子どものお世話に慌ただしい時期ですが、
こうして記念に作っておくと1年の成長がひと目でわかります。

掲載ページ→ワニ P.26・ゾウ P.24・ライオン P.26・うさぎ P.28・
ひよこ P.52・くま P.57

For Gift

大切な思い出をプレゼントに

手形アートと一緒に子どもの写真などをアレンジすれば、
おじいちゃん、おばあちゃんへのかわいらしいプレゼントに。

掲載ページ→スクラップブッキング風カード P.122

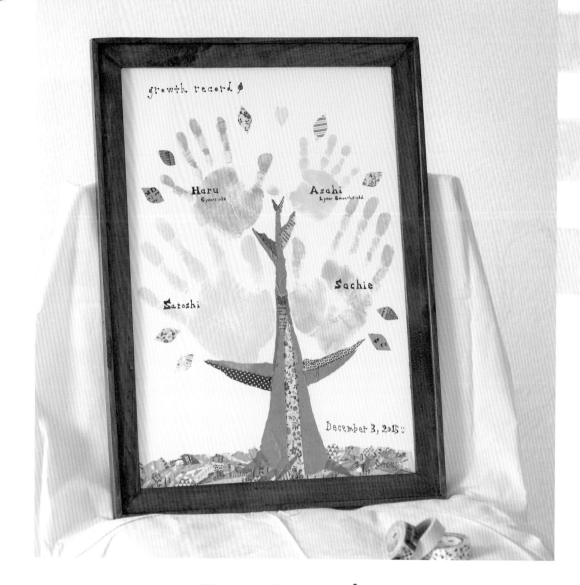

For Family

家族のイベントとして

たとえ絵が描けなくても、アイデアだけで作れるのが手形アート。
カラフルなインクを手に塗って、家族や友達と楽しみながら作ることができます。

掲載ページ→手形ツリー P.119

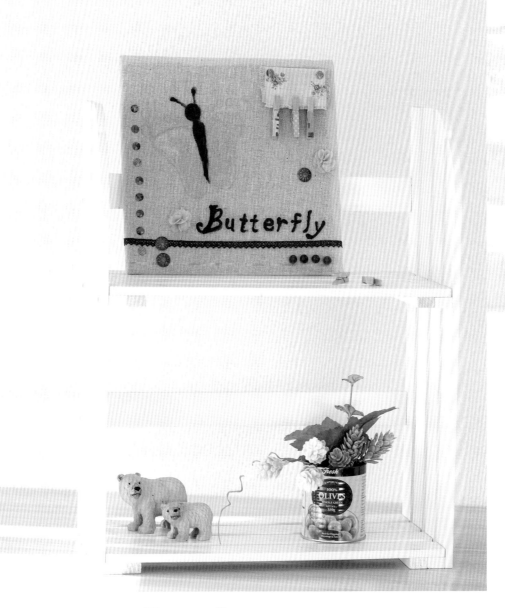

For Room

お部屋のインテリアに

カラフルで、アレンジしだいでおしゃれに仕上げられるので、
お部屋のインテリアにもおすすめ！
掲載ページ→手形アート壁掛け P.124

For Wrapping

ラッピングのワンポイントに

紙袋やプレゼント BOX など、ギフトを贈るときの
ラッピングに手形アートをプラス。
プレゼントがとびきりかわいく変身します。
掲載ページ→プレゼント BOX ＆ペーパーバッグ P.127

手形＋文字で気持ちを伝える

手形や足形を文字の一部に見立てて手形文字を作りました。
メッセージとして誰かに贈るのもおすすめです。

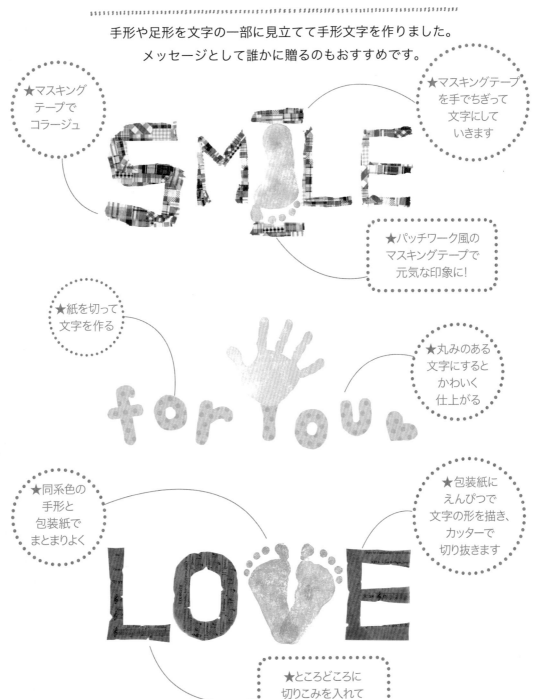

★マスキング
テープで
コラージュ

★マスキングテープ
を手でちぎって
文字にして
いきます

★パッチワーク風の
マスキングテープで
元気な印象に!

★紙を切って
文字を作る

★丸みのある
文字にすると
かわいく
仕上がる

★同系色の
手形と
包装紙で
まとまりよく

★包装紙に
えんぴつで
文字の形を描き、
カッターで
切り抜きます

★ところどころに
切りこみを入れて
デザインの一部に

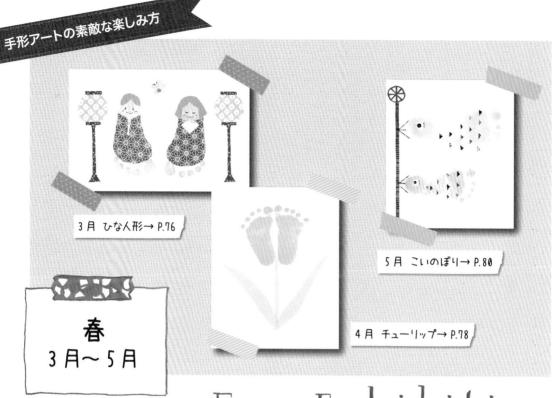

3月 ひな人形→ P.76

5月 こいのぼり→ P.80

4月 チューリップ→ P.78

春
3月〜5月

For Exhibition

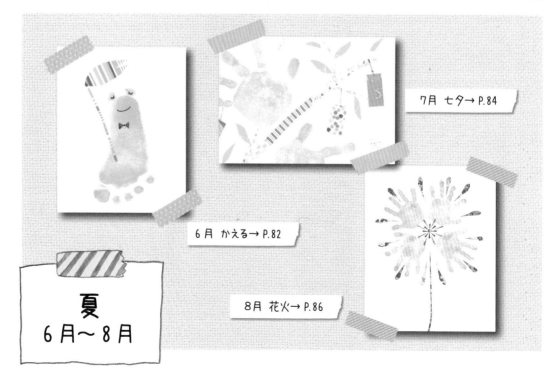

7月 七夕→ P.84

6月 かえる→ P.82

8月 花火→ P.86

夏
6月〜8月

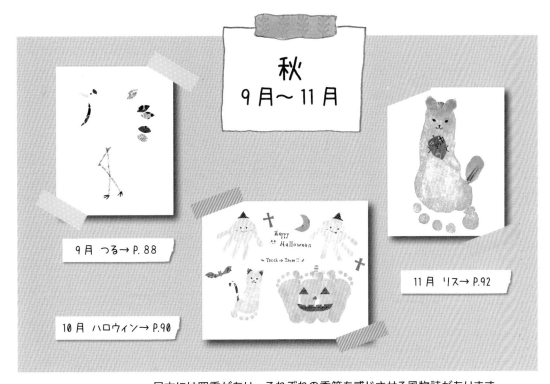

秋
9月〜11月

9月 つる→P.88

10月 ハロウィン→P.90

11月 リス→P.92

季節の壁面飾りに

日本には四季があり、それぞれの季節を感じさせる風物詩があります。
こうした風物詩を手形アートにしてみませんか？
幼稚園や保育園などのイベントや壁面飾りにもおすすめです。

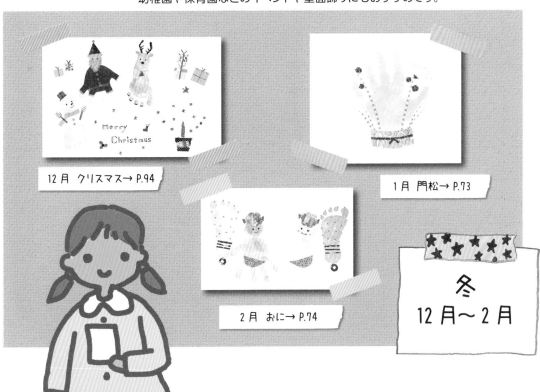

12月 クリスマス→P.94

1月 門松→P.73

2月 おに→P.74

冬
12月〜2月

家族の記念に
プレゼントに！

手形アートを
作ってみよう！

最初にご紹介するのは、親子の手形そのものの形を生かして作れる「親子ゾウ」と、
動物たちがにぎやかに並ぶ「カラフル4匹の動物」の作り方。
手形アートを並べることで、かわいくまとめました。

親子ゾウ P.24

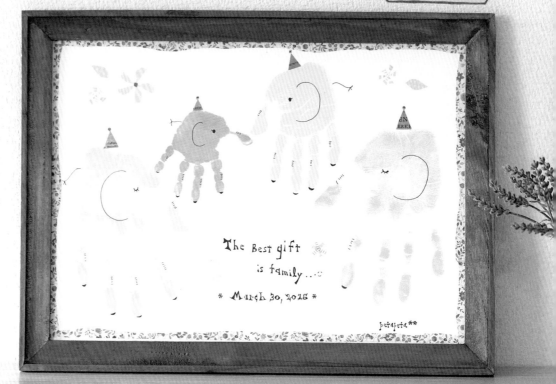

カラフル4匹の動物 P.26

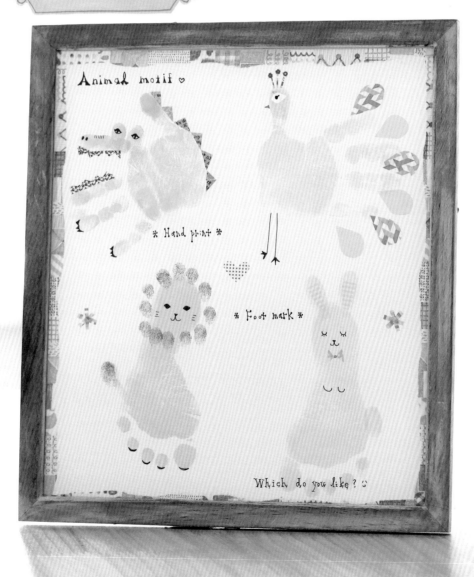

手形アートの作り方

手形や足形を使ったアート作品。 作り方のキホンをまとめました。

● 準備するもの

スタンプ台

塗料でいちばんのオススメはスタンプ台（水性）。 普通のスタンプ台でもよいですが、手形や足形専用のスタンプ台も販売されています。色も豊富で発色がよいわりに水やウェットティッシュで簡単に落とせます。また、色あせしにくいので、作品の長期保存にも向いています。

「手形スタンプパッド PALM COLORS」

マスキングテープ

マスキングテープは貼ったりはがしたりできるのでとても便利。絵を描く感覚で切って使います。ペンで描くよりも柄がある分、ニュアンスがあり楽しく仕上がります。テープの色柄を少し変えるだけで、作品の雰囲気がガラッと変わることも。いろいろ試してみてください。

筆記具、修正ペン、ウェットティッシュ、はさみ

筆記具は乾きやすいゲルインクのボールペンが使いやすいですが、ペンの種類や太さでも作品の雰囲気は変わるので、お気に入りの1本を見つけてください。ウェットティッシュは、手や足についたインクを落とすために使います。赤ちゃんのお尻ふきなどノンアルコールのものがオススメです。

カッター、カッターマット、ピンセット、定規

カッターは刃先がペン先のようになっているデザインカッターがオススメですが、なければ普通のものでもよいです。ピンセットは小さく切ったマスキングテープを貼るときに使うので、あると便利です。

※カッターなどの刃物は、子どもの手の届く場所に置かないように注意しましょう。

（その他）

水彩用絵具
スタンプインクの替わりに水彩用絵具も使えますが、絵の具は水に溶くときに水分が多いと紙がよれてしまうので注意が必要です。

シール
手形アートの飾りにシールもおすすめ。100円ショップなどでも購入可能です。

折り紙・千代紙・カラーペン
作品のテイストに合わせて、コーディネート。

手形のとり方の基本

小さいお子さんと手形アートの作成をすすめるときはなかなかスムーズにいかないことも多いので、完璧な手形をとろうとは考えず、楽しみながらチャレンジしてください。他のページのモチーフを作るときにも、この基本を忘れずに。

① 子どもの手にインクをつける

子どもの手にまんべんなくつけてあげるイメージでインクをつける。

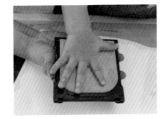
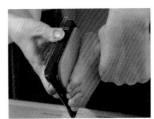

② 画用紙に手形を押す

手形全体がむらなくつくように、手形を押した手をもう片方の手（もしくは保護者の手）で、まんべんなく押しつけるように。

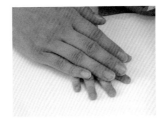

③ 乾いたか確認

手形を押したら保護者が手形を指で少しさわってみて、きちんと乾いているか確認する。

※手形に耳やしっぽなどの体のパーツを加える作業は小さいお子さんには難しいので、保護者が手を加えてあげてください。

● 子どもが塗料を扱うときのポイント

特に小さなお子さんは、間違って塗料を塗った手や足をなめないように保護者がしっかり注意してあげるようにしてください。手形を押したあとの手や足はすぐにウェットティッシュなどでふいたあと、ソープなどを使ってしっかり洗い流してください。肌の弱いお子さんには、塗料を少量肌に塗ってからすぐ落として、肌に反応が出ないかテストをすることをおすすめします。

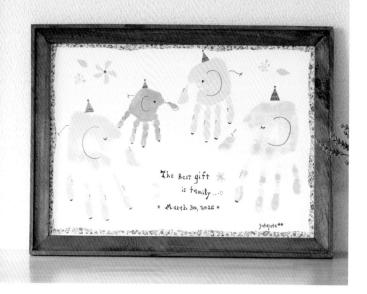

親子で楽しみながらチャレンジするゾウ！

ちまたの手形アートで1番人気なのが、この「親子ゾウ」。パパとママと子どもたち、みんなの手形を使って作れて簡単なので、はじめて作るにはピッタリの作品です。

材料
- ●画用紙（A3程度）
- ●スタンプインク
 （黄・ピンク・水色・緑）
- ●マスキングテープ
- ●ペン（黒）
- ●はさみ

作り方 親ゾウ

① 大人の手形をとる

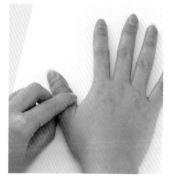

黄色のインクで手形をとる。指のつけ根など骨張った部分や手のひら全体もしっかり残すように。

作り方 子ゾウ

① 子どもの手形をとる

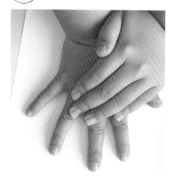

ピンクのインクで手形をとる。むらなく残せるように、もう片方の手でしっかり押しつけるように。

② 顔や耳などを描く

しっかり乾いてから目・耳・しっ
ぽ・ひづめ・しわを描きこむ。

③ 帽子を作る

マスキングテープを四角く切り、
さらに二等辺三角形になるよう
に角を切り落として帽子を作る。

④ ポンポンを描く

③をゾウの頭に貼り、てっぺんの
ポンポンを描きこむ。

② 乾かす

手形ができたら乾くのを待つ。

③ 顔や耳などを描く

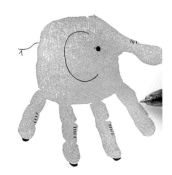

目・まつ毛・耳・しっぽ・ひづめ・
しわを描きこむ。

④ 帽子を作る

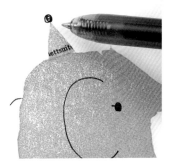

親ゾウと同じようにマスキング
テープで帽子を作って貼り、てっ
ぺんのポンポンを描きこむ。

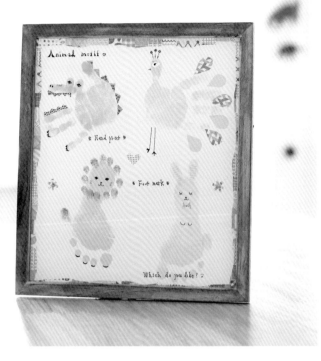

作り方 ワニ

① 手形をとる

緑色のインクで手形をとる。

作り方 ライオン

① 足形をとる

黄色のインクで足形をとる。

かわいい動物たちが集合!

カラフル4匹の動物

手形と足形を使って作る4匹の動物たち。
1匹ずつでもキュートな動物たちですが、
こうして額の中にカラフルに並べると作品
が引き立ちます。

材料

- ●画用紙(A4程度)
- ●スタンプインク
 (黄・ピンク・水色・緑・茶)
- ●マスキングテープ
- ●ペン(黒・オレンジ)
- ●油性ペン(黒)
- ●修正ペン
- ●はさみ

② 目を作る

人差し指にインクをつけてワニ
の目になる部分の指形を押す。

③ 顔を描く

ペンで鼻の穴・しわ・目・手足
の爪を描きこむ。

④ 背びれと歯を作る

茶色っぽい色のマスキングテープ
を三角形（P.31 参照）に切って背
びれを作り、ワニの歯になる部分
はテープをギザギザに切って貼る。

② しっぽを作る

黄色のインクを小指につけて
しっぽになる部分を作り、しっぽ
の先は茶色のインクで作る。

③ たてがみを作る

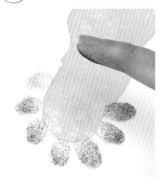

小指に茶色のインクをつけて、
頭のまわりのたてがみを作って
いく。360 度紙を回すようにし
て押していく。

④ 顔と爪を描く

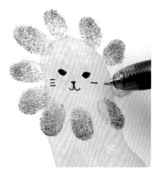

目・鼻・口・ひげと、足の爪を描
きこむ。

作り方 クジャク

▼▼▼

① 手形をとる

水色のインクで手形をとる。

② 顔の部分を作る

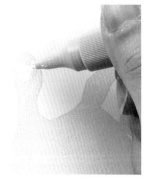

手形の親指の中心を修正ペンで白く塗る。

③ 目・くちばし・足を描く

②が乾いたら油性ペンでクジャクの目を描き入れる。くちばしと足も描きこむ。

作り方 うさぎ

▼▼▼

① 足形をとる

足形をとる。人差し指にインクをつけて、しっぽを作る。

② 耳を作る

小指にインクをつけて、うさぎの耳を作る。耳の先に丸みを持たせるようにポンポンとインクを広げる。

③ 顔と手を描く

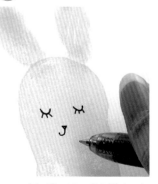

ペンで目・鼻・口・手を描きこむ。

④ 模様を貼る

マスキングテープをしずく形
（P.31 参照）に切って、手形の指
の間に貼っていく。

⑤ 頭飾りを作る

マスキングテープを切って小さ
な丸形（P.31 参照）の頭飾りを
作り、顔から少し離して 3 つ貼る。

⑥ 頭飾りの仕上げ

マスキングテープを細い棒状
（P.31 参照）に切り⑤とクジャク
の頭の間に貼る。

④ 耳の中を作る

マスキングテープを四角く切っ
てから斜めにカットし、角に丸
みを持たせてうさぎの耳の中に
貼る部分を作る。

⑤ 耳の中を貼る

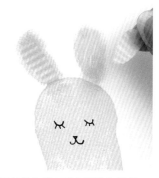

④をうさぎの耳の部分に貼る。

⑥ 蝶ネクタイを作る

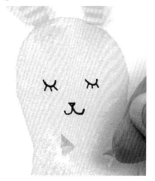

マスキングテープで三角形（P.31
参照）を作り、蝶ネクタイのように
貼る。真ん中にペンで結び目を
描きこむ。

手形をおしゃれに彩る

マスキングテープ基本テクニック

手形アートをおしゃれに仕上げるのに、ひと役買ってくれるのがマスキングテープ。
額縁風に画用紙のまわりに貼るだけでも雰囲気がグッとアップしますし、
モチーフの体のパーツや小物、服などに使うのもおすすめです。

● 基本のフレーミング

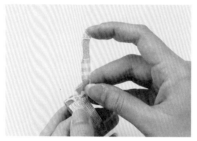

① マスキングテープを真ん中から波状になるようにちぎる。

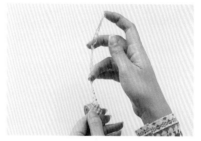

② 1周目は途中で切れないようにちぎる。2周目は1周目のちぎり目があるのでラクにちぎれる。

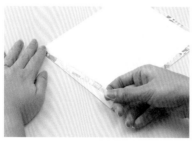

③ ②でちぎったマスキングテープを画用紙のふちに貼っていく。

④ でき上がり。額に入れる場合はテープが隠れてしまうので画用紙の外側に3mm〜5mmくらい余白を残して少し内側に貼るといい。

● いろいろな切り方のテクニック

三角形

① マスキングテープを
四角く切る。

② ①を対角線状に切り
三角形を作る。

しずく形

① マスキングテープを
ひし形に切る。

② 頂点を残し3か所を丸く切れば
しずく形に。

小さな丸 ○

① マスキングテープを
小さく四角に切る。

② 角4か所を曲線状に切る。

直線

パターン1 テープの端を机に貼り、
伸ばして貼ったところ
に向けて切る。

パターン2 人指し指にテープの端
をつけて、親指と中指
で伸ばしながら切る。

パターン3 テープをカッターボー
ドに貼って、定規をあ
てながら直線状に切る。

色や形を自由に組み合わせて マスキングテープ応用編

マスキングテープをカッターやはさみで切ると切り絵風な図案からワンポイントまで
幅広く作れます。手でちぎって重ねて貼れば、作品がおしゃれに仕上がります。

● 手でちぎってコラージュ風　マスキングテープの柄や色をMIX

a.
枝全体や木の一部に柄のあるテープを使うことで、仕上がりがぐっとおしゃれに。

b.
木の幹自体もベージュのマスキングテープをちぎって作ったもの。

c.
さまざまな色や柄のテープが重なることで、ふんわりした土の雰囲気を再現。

d.
マスキングテープを手でちぎると独特の風合いが生まれる。

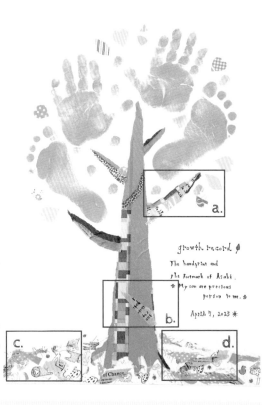

growth record
The handprint and
the footmark of Asahi.
* My son are precious
person to me. *
April 7, 2023

マスキングテープの選び方のコツ

カラフルな色味や柄のテープ

さまざまな色が混じっているテープや柄のあるテープは、色や柄を使う場所に合わせて切り取って使う。

単色や水玉、ボーダーのテープ

比較的どんなテープにも合わせやすいので、柄のテープと合わせて使うときに使いやすい。

● はさみで切って切り絵風

カラフルな花や葉っぱも簡単！

パーツや飾りにも

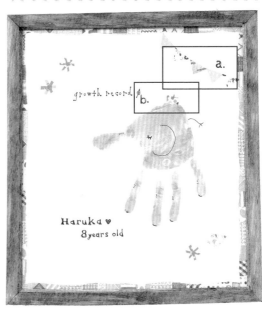

a. 四角く切ったテープの角を切り落として丸みを加えたものを花びらに。中心はテープで作ってもペンで描いてもいい。

b. 四角く切ってから両側を曲線状に切った葉っぱを花のまわりに貼る。

C. 二等辺三角形に切ったマスキングテープを花びらに見立てて円になるよう貼る。

a. 三角に切ったマスキングテープを並べれば、カラフルなガーランドのでき上がり！

b. 台形に切ったテープの角を丸くし、ペンでワンポイントを加えてキュートな帽子に。

薄い色のマスキングテープを使うときに下地が透けないようにするコツ

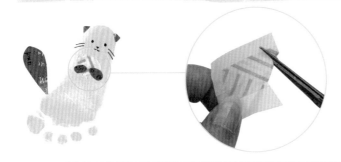

下に白い マスキングテープを 重ねて

薄い色味のマスキングテープは下地が透けやすいので、白いマスキングテープと重ねてカットするときれいに仕上がる。

手形アートをひき立てる

かわいい文字の書き方

手形アートを素敵に見せるために大切なポイントのひとつが「書き文字」。最初は戸惑う人も多いのですが、コツさえつかめば誰でも簡単に書くことができます。
誰にでもまねできる「書き文字」をご紹介します。

● 文字に色や飾りを加える

文字の中を塗る

作品のタイトルを入れて、アルファベットの中を色ペンで塗るだけ。カラフルな色味が加わって文字が華やかに。

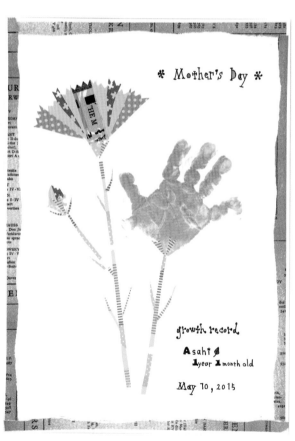

文字の端に黒丸をつける

アルファベットのラインの端に黒丸をつけるだけ。丸っこいイメージの文字を書くときによく使うスタイル。

● 太字にして目立たせる

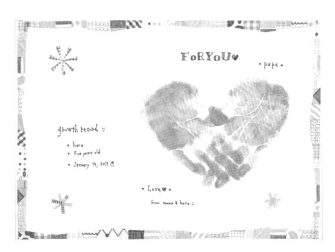

縦の線を太く

アルファベットの縦の線だけを二重・三重に足し、線を強調することで、インパクトある書き文字に。

作った日付や年齢を入れて

作品には、タイトルと手形をとった人の名前や年齢、日付を入れることが多い。ちょっとした絵や記号なども書きこんで、遊び心をプラス。

ワンポイントでさらに楽しく！

● 文字のバランスに変化をもたせる

インパクトがあってタイトルにもピッタリ！

上は1文字目だけ太く塗りつぶすスタイル。右は文字のサイズや配置をバラバラにするユーモラスなスタイル。

SNS などに作品を載せるときに

作品の上手な撮り方＆デザインの仕方

上手にできた手形アートを SNS などに投稿したいという方も増えています。手形を上手に撮るための撮影テクニックと、その写真をかわいくデザインする方法をお伝えします。

作品の撮り方

作品を上手に撮るには、特別な機材などがなくてもちょっとしたテクニックを知っていれば大丈夫。そのコツをご紹介します。

① 背景などはすっきり

まずは写真の背景をチェック。背景が写る場合はなるべくごちゃごちゃした余計なものが入らないようにします。

② 自然光で撮る

蛍光灯などは青っぽい色が入ってしまうので、なるべく日当たりのいい場所で自然光を生かして撮るのがベスト。

③ 簡単レフ板で

差し込む光に反射するような位置に、白い画用紙などを折って作ったレフ板を置き、作品全体に光が当たるように工夫します。

自然のやわらかな光が入って作品全体が明るい印象に。横からの光が額のディテールを際立たせてくれている。

蛍光灯の上で撮った作品。作品が青っぽくなってしまっている上に、自分の影が入ってしまっている。

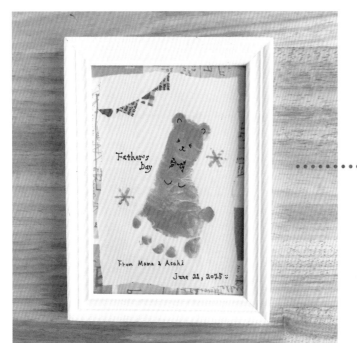

· · · · · · · · · · · · · · · · · · point

窓からの光が当たる位置に白い画用紙を折って立てかけ、光を反射させる。

画像加工ツールを使ってデザインしてみよう！

デザインテクニック

最近は誰でも簡単にデザインができるツールが増えてきています。無料ツール「Canva（キャンバ）」もそのひとつ。初心者でも使いやすく、インスタ映えする仕上がりに画像を加工できるということで、手形アートの生徒さんからも人気のアプリです。

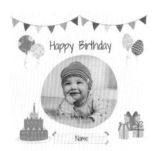

01

テンプレートを選ぶ
Canvaには、さまざまなサイズのテンプレートが用意されています。今回はインスタのフォーマットから選びました。

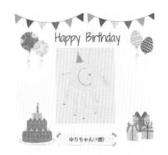

02

フォーマットは自分で自由に変更できます。中心にぞうの手形アートを入れてみました。

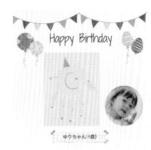

03

お子さんの写真を入れたり、素材からイラストを入れたりするのもおすすめです。自由にアレンジしてみましょう。

実際のインスタではこんな風にデザインツールをとり入れています！

誰でも楽しくデザインできるCanva（キャンバ）とは

クオリティの高いテンプレートや1億点を超える写真やイラスト素材が揃っていて、初心者でもデザインしやすいアプリ。年中行事・イベント、ビジネスなど、さまざまな用途に合わせて使えます。複数のデバイス（パソコンやスマホ）で同期ができるのも便利です。

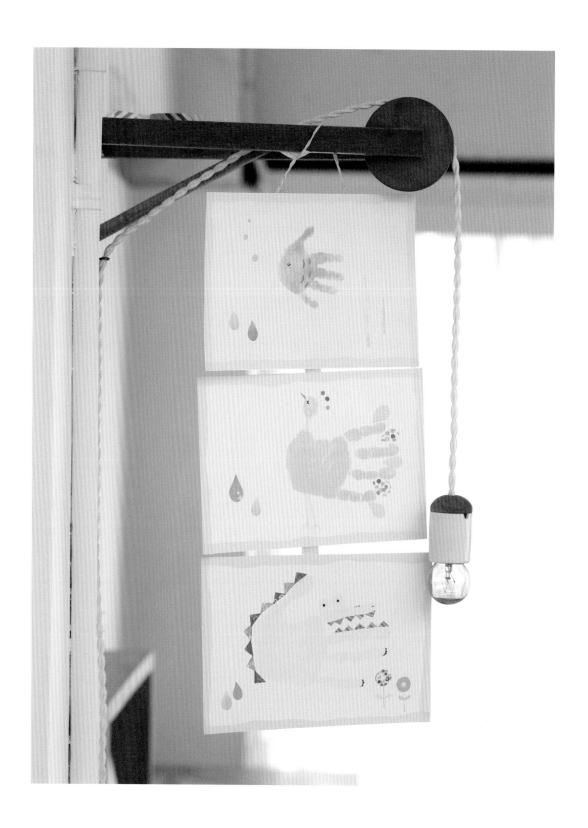

お子さんの成長を手形アートに

バースデー手形アート

子育てをしていると大変だなと思うときもたくさんありますよね。
でも、過ぎてみればどの瞬間も愛おしい大切な時間……。
お子さんのかわいい今を成長記録として手形アートに残しておきませんか?
並べて飾るとお子さんのすくすくとした成長ぶりが一目でわかります。

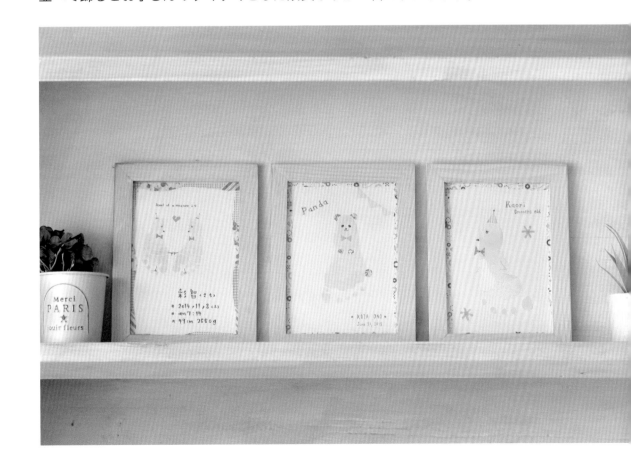

誕生日ごとに手形をとって今しか作れない宝物に！

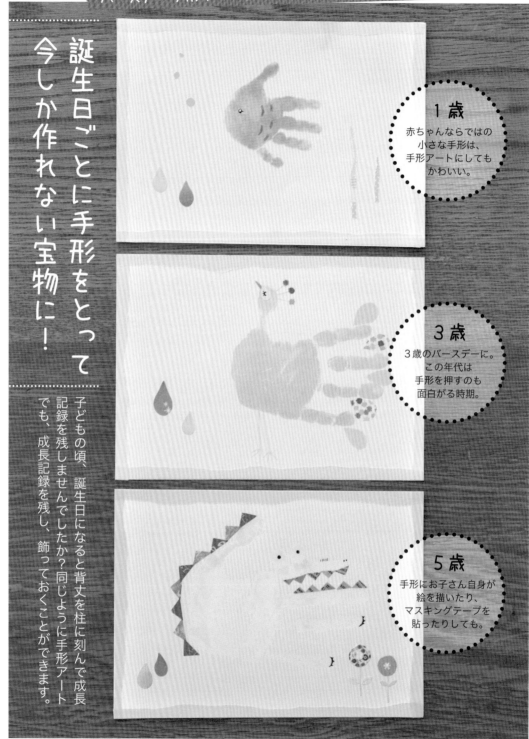

1歳
赤ちゃんならではの
小さな手形は、
手形アートにしても
かわいい。

3歳
3歳のバースデーに。
この年代は
手形を押すのも
面白がる時期。

5歳
手形にお子さん自身が
絵を描いたり、
マスキングテープを
貼ったりしても。

子どもの頃、誕生日になると背丈を柱に刻んで成長記録を残しませんでしたか？同じように手形アートでも、成長記録を残し、飾っておくことができます。

成長記録を絵本にまとめて

手形と写真で
アレンジ
じゃばら絵本

季節ごとに作った手形アート
や写真、文字などを画用紙に
貼り、マスキングテープで画
用紙同士をつなげてじゃばら
絵本に。いろいろな色の画用
紙を下地に使い、カラフルに
仕上げました。

チューリップを足形で
ピンクの足形をつま先に向かって少
し開くように両足を押し、折り紙を
カッターで切って茎や葉を作った。

手形の形をそのままお花に
ピンクの手形の形を生かしてお
花に。両側をマスキングでふち
どることで花の色味が引き立つ。

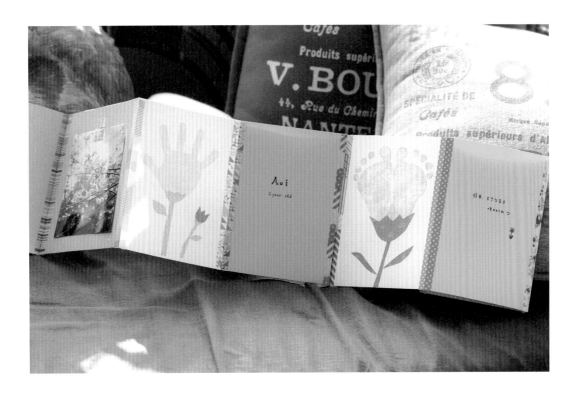

劇的に成長する
生後半年までの
足形をアートに

新生児
まだ歩いたことのない、
ぷにょぷにょした
やわらかい足を足形に。

足形を並べて

Jewel of a treasure

人が生まれてから半年までは、

長い一生の中でも人が一番成長する時期です。

1か月ごとに劇的に大きくなるお子さんの足を足形アートにしてみませんか?

並べて飾ると、赤ちゃんの成長スピードに改めて驚きを感じます。

３か月

わずか３か月で
新生児のころから比べると
だいぶ大きくなっている
足形にビックリ。

６か月

半年で新生児のころの
倍以上の大きさに。
おすわりができる子も
増えてくる時期。

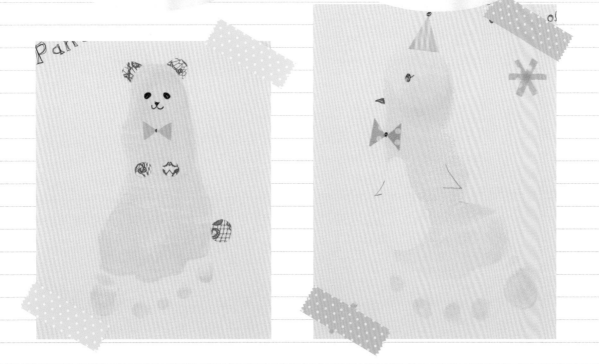

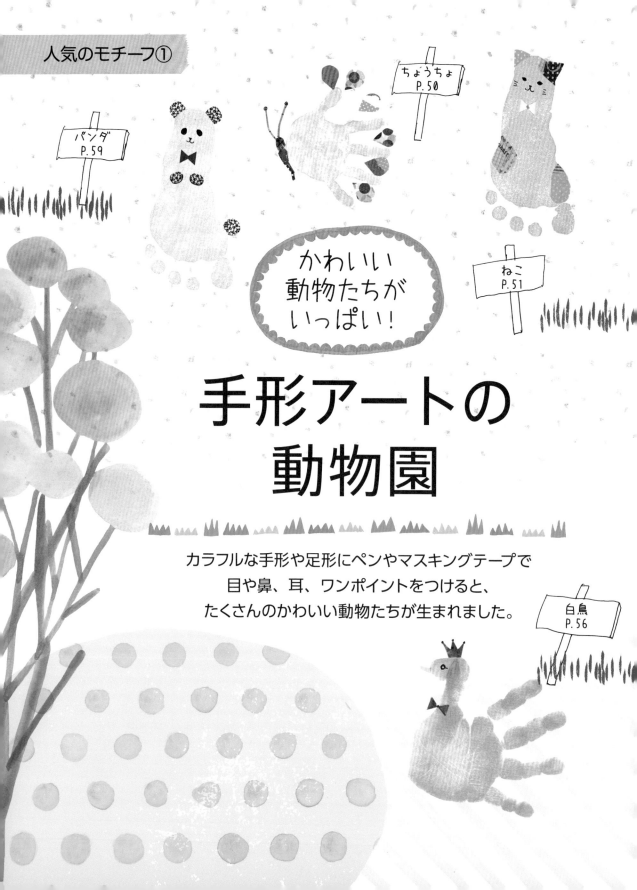

パンダ
P.59

ちょうちょ
P.50

ねこ
P.51

かわいい
動物たちが
いっぱい！

手形アートの動物園

カラフルな手形や足形にペンやマスキングテープで
目や鼻、耳、ワンポイントをつけると、
たくさんのかわいい動物たちが生まれました。

白鳥
P.56

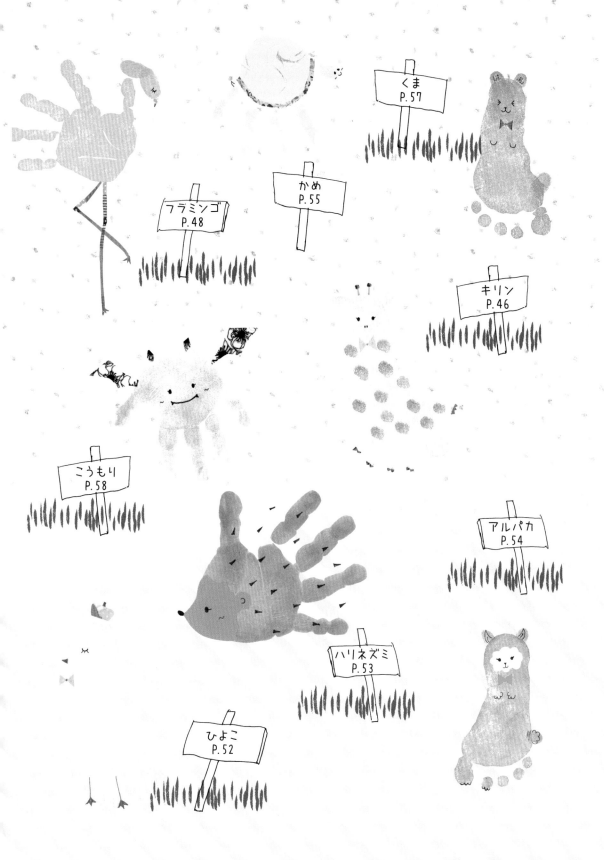

くま
P.57

かめ
P.55

フラミンゴ
P.48

キリン
P.46

こうもり
P.58

アルパカ
P.54

ハリネズミ
P.53

ひよこ
P.52

作り方　LEVEL ★★★

① 足形をとる

足形をとり、小指の端にインクをつけて、耳としっぽを作る。

② 顔を描く

顔部分にペンで目・鼻・まつ毛を描きこむ。

③ まだら模様を作る

小指の先に茶色のインクをつけ、指形でキリンのまだら模様を入れていく。

④ ひづめとしっぽの先を作る

マスキングテープを小さくギザギザに切り、足としっぽの先に貼る。

⑤ ツノを作る

マスキングテープを丸く切り頭の部分から少し離して貼る。そこから頭までペンで線を描く。

⑥ 蝶ネクタイを作る

マスキングテープを三角形に切ってリボン形に貼り、真ん中にペンで結び目を描きこむ。

指形を押して作った
まだら模様がとってもおしゃれ

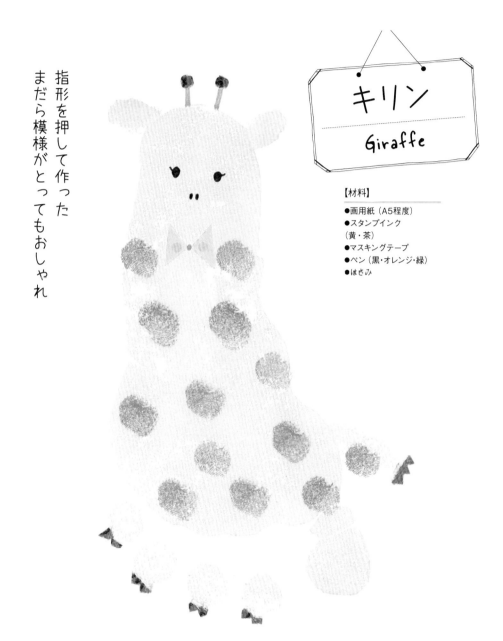

キリン

Giraffe

【材料】
●画用紙（A5程度）
●スタンプインク
（黄・茶）
●マスキングテープ
●ペン（黒・オレンジ・緑）
●はさみ

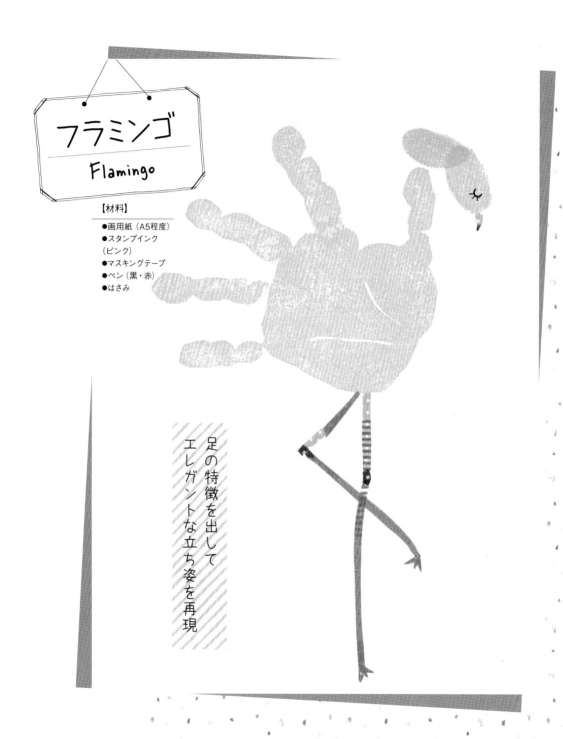

フラミンゴ
Flamingo

【材料】
- ●画用紙（A5程度）
- ●スタンプインク（ピンク）
- ●マスキングテープ
- ●ペン（黒・赤）
- ●はさみ

足の特徴を出して
エレガントな立ち姿を再現

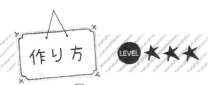

作り方　LEVEL ★★★

① 手形をとる

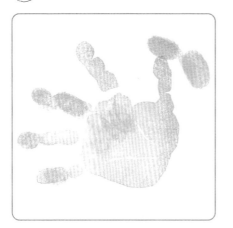

手形をとり、親指の腹で2か所指形を押し、
フラミンゴの首と顔を作る。顔になる指形は
指の丸みを出してやや大きめに作るように。

② 目を描く

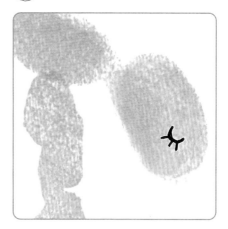

顔の部分になる指形にフラミンゴの目を描
きこむ。

③ くちばしを作る

黄色いマスキングテープをくちばし形になる
ように切って貼る。先端をペンで赤く塗る
と本物らしく見える。

④ 足を作る

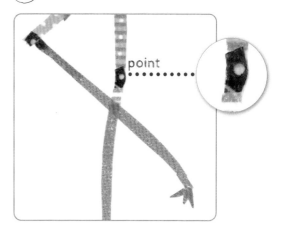

point

フラミンゴの足の形にマスキングテープを
切って貼る。関節には赤系のテープを重
ね貼りする。

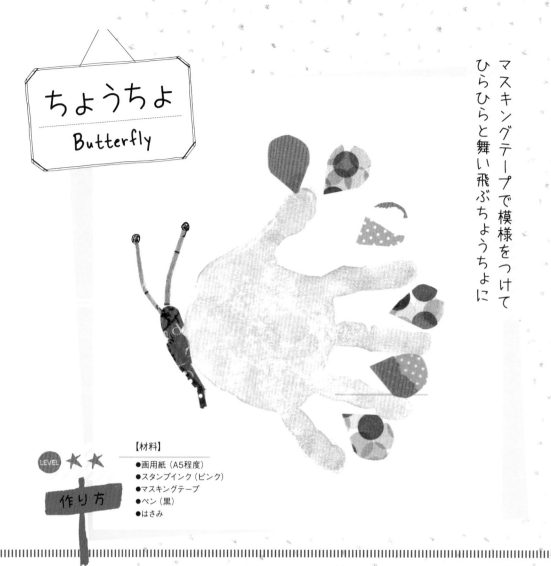

ちょうちょ
Butterfly

マスキングテープで模様をつけて
ひらひらと舞い飛ぶちょうちょに

LEVEL ★★

作り方

【材料】
- 画用紙（A5程度）
- スタンプインク（ピンク）
- マスキングテープ
- ペン（黒）
- はさみ

① 手形をとる

ピンクのインクで手形をとる。

② しずく形を羽の模様に

マスキングテープをはさみでし
ずく形に切って、指の間に貼る。

③ 体と触角を作る

マスキングテープをはさみで
切って体と触角を作る。触角の
先を丸くペンで塗る。

模様を変えれば
いろんな種類のねこに

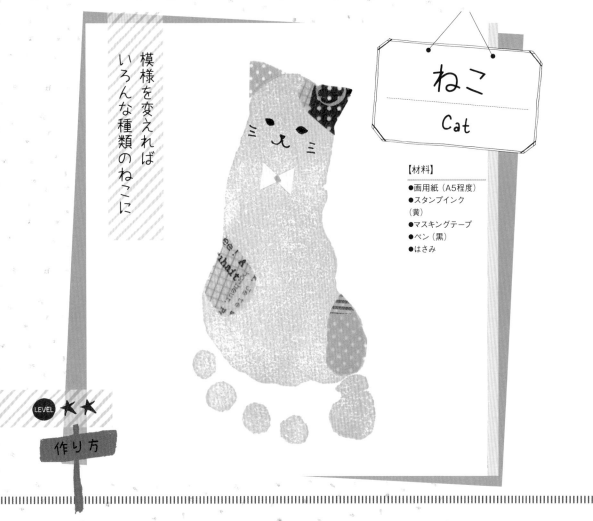

ねこ
Cat

【材料】
● 画用紙（A5程度）
● スタンプインク
（黄）
● マスキングテープ
● ペン（黒）
● はさみ

LEVEL ★★

作り方

① 足形をとる

黄色のインクで足形をとる。

② 顔を描く

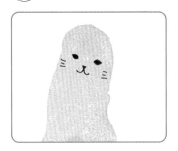

顔の部分に目・鼻・口・ひげを
描きこむ。ねこらしく目はアー
モンド形にする。

③ 耳と体の模様・
蝶ネクタイを作る

マスキングテープで耳と体の模
様・蝶ネクタイと結び目を作っ
て貼る。

ひよこ
Chick

【材料】
- ●画用紙（A5程度）
- ●スタンプインク（黄）
- ●マスキングテープ
- ●ペン（黒・赤）
- ●はさみ

ちょこんと頭にのった
帽子がキュート！

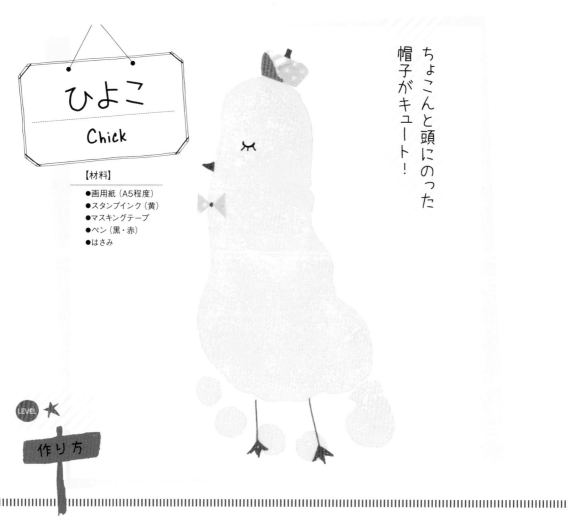

LEVEL ★

作り方

① 足形をとる

黄色のインクで足形をとる。

② 顔と足を描く

目・くちばし・足を描きこむ。

③ 蝶ネクタイを作る

マスキングテープを三角に切って貼り、ペンで結び目を描きこむ。

④ 帽子を作る

マスキングテープを切り（角は少し丸みをつける）、帽子の突起を描く。

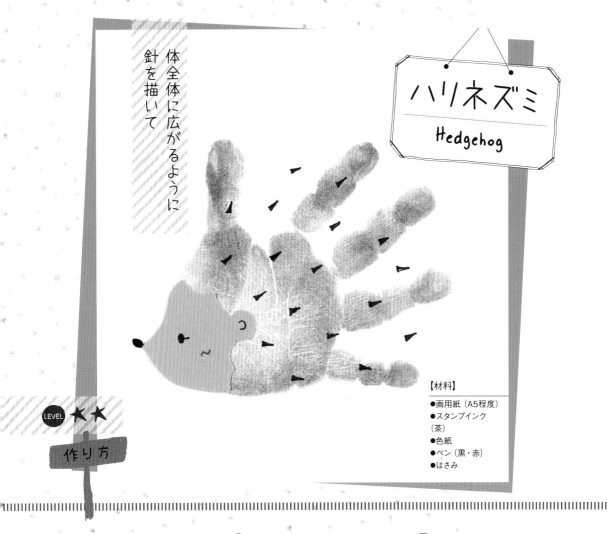

体全体に広がるように
針を描いて

ハリネズミ

Hedgehog

LEVEL ★★

作り方

【材料】
●画用紙（A5程度）
●スタンプインク（茶）
●色紙
●ペン（黒・赤）
●はさみ

① 手形をとる

茶色のインクで手形をとる。

② 顔を作る

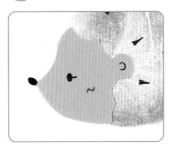

色紙をはりねずみの顔の形に切って貼り、目と鼻、口・ほっぺの線を描く。

③ 体全体に針を描く

指先のほうまで広がるように針を描きます。遠くから見たときに丸く見えることを意識して。

アルパカ
Alpaca

【材料】
- 画用紙（A5程度）
- スタンプインク（茶）
- マスキングテープ
- ペン（黒）
- 修正ペン
- はさみ

LEVEL ★★

作り方

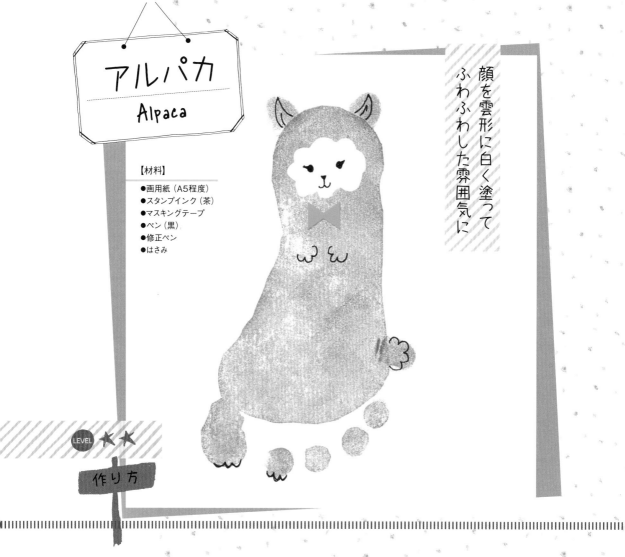

顔を雲形に白く塗って
ふわふわした雰囲気に

① 足形をとる

足形をとり、小指の腹を使って耳としっぽを作る。

② 顔を描く部分を作る

修正ペンで雲形に塗り、顔を描く部分を作る。

③ 顔を描く

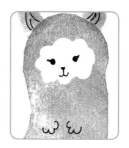

油性ペンで目・鼻・口を、ペンで耳・手・しっぽ・足を描きこむ。

④ 蝶ネクタイを作る

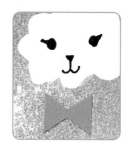

三角形に切ったマスキングテープで蝶ネクタイを作る。

かめ
Turtle

千代紙の柄が
かめの甲羅にピッタリ！

【材料】
- 画用紙（A5程度）
- スタンプインク（緑）
- マスキングテープ
- 千代紙
- ペン（黒・赤）
- はさみ

LEVEL ★★

作り方

① 手形をとる

手形をとり、小指にインクをつけしっぽを作る。

② 顔やしっぽを描く

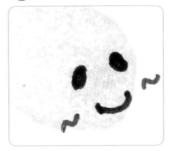

目・口・ほっぺの線・しっぽをペンで描きこむ。

③ 甲羅を作る

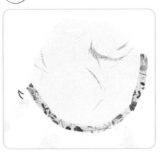

かめの体を覆うように千代紙を切って甲羅を作り、ふちにマスキングテープを切って貼る。

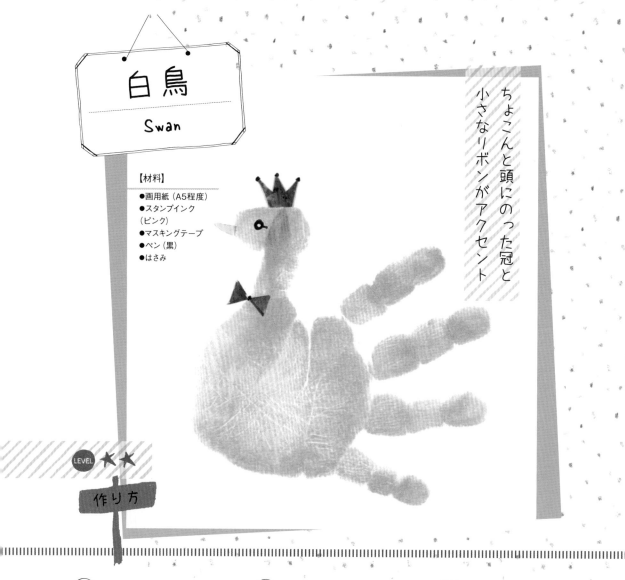

白鳥
Swan

ちょこんと頭にのった冠と小さなリボンがアクセント

【材料】
- 画用紙（A5程度）
- スタンプインク（ピンク）
- マスキングテープ
- ペン（黒）
- はさみ

LEVEL ★★

作り方

① 手形をとる

ピンクのインクで手形をとり、親指部分に角度をつけて親指の腹で指形を押し、顔を作る。

② 顔を作る

目をペンで描き、マスキングテープでくちばしを作ります。ペンで描いても OK。

③ 冠とリボンを作る

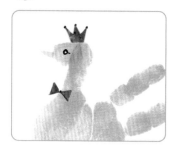

マスキングテープをはさみでカットして、冠とリボンを作ります。仕上げにペンを加える。

くま
Bear

【材料】
●画用紙（A5程度）
●スタンプインク（茶）
●マスキングテープ
●ペン（黒・オレンジ）
●はさみ

くまの耳は小さめに丸く作るのがポイント

LEVEL ★

作り方

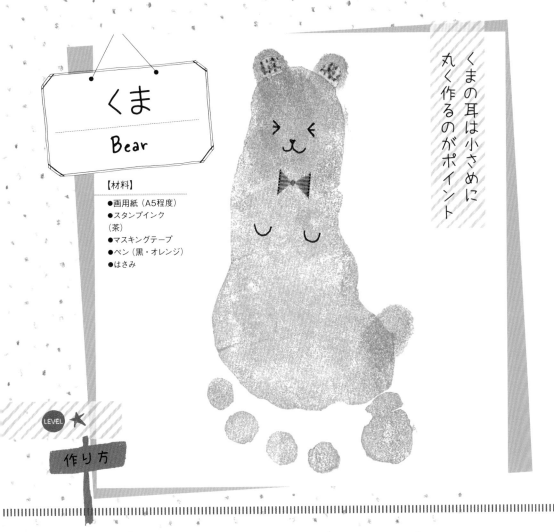

① 足形をとる

足形をとり、小指にインクをつけ、耳としっぽを作る。

② 顔と手を描く

目・鼻・口・手を描きこむ。どんな目を描くかで表情が変化する。

③ 蝶ネクタイを作る

マスキングテープを三角に切って貼り、ペンで結び目を描きこむ。

④ 耳の中を作る

マスキングテープを切り（角は少し丸みをつける）、耳に貼る。

こうもり
Bat

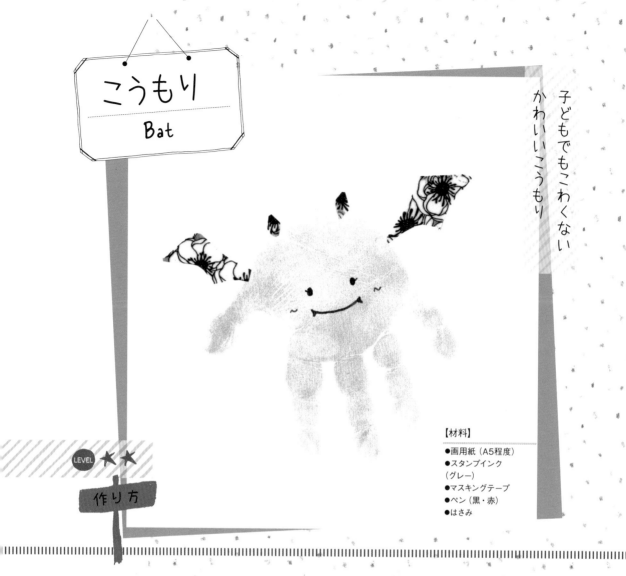

子どもでもこわくない
かわいいこうもり

LEVEL ★★

作り方

【材料】
- ●画用紙（A5程度）
- ●スタンプインク（グレー）
- ●マスキングテープ
- ●ペン（黒・赤）
- ●はさみ

① 手形をとる

グレーのインクで手形をとる。

② 顔を描く

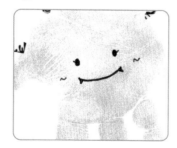

ペンで目・口・キバ・ほっぺの線を書きこむ。

③ 羽とツノを作る

マスキングテープをはさみで切って、羽とツノを作り、貼る。

パンダ
Panda

【材料】
- 画用紙（A5程度）
- スタンプインク（グレー）
- マスキングテープ
- ペン（黒）
- はさみ

大きな目がやさしそう
みんなが大好きなパンダちゃん

LEVEL ★★

作り方

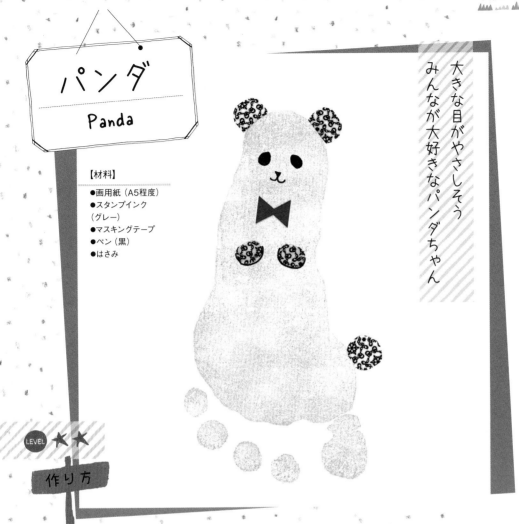

① 足形をとる

グレーのインクで足形をとる。

② 顔を描く

目・鼻・口を描きこむ。目の部分は大きくてちょっとタレ目気味に描くとパンダらしく見える。

③ 蝶ネクタイなどを作る

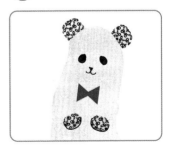

マスキングテープを切って耳・手・しっぽ・蝶ネクタイを作り、それぞれの場所に貼る。

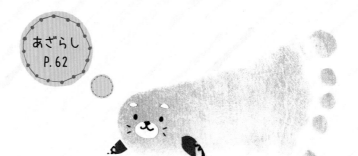

あざらし
P.62

海や川の生き物たちが大集合!
手形アートの水族館

海や川などにいる生き物たちを手形アートで作りました。
いろいろ作って並べて飾ると、
楽しい手形アートの水族館のできあがり!

らっこ
P.66

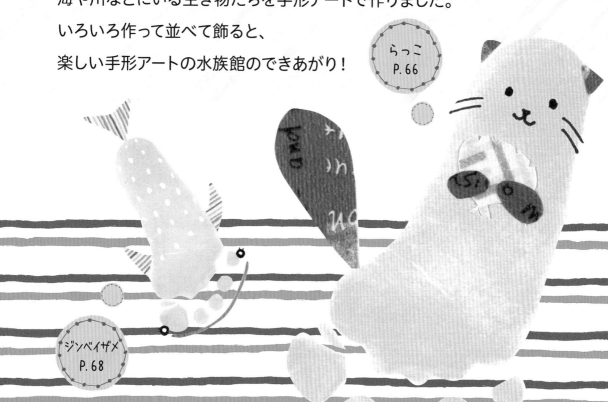

ジンベイザメ
P.68

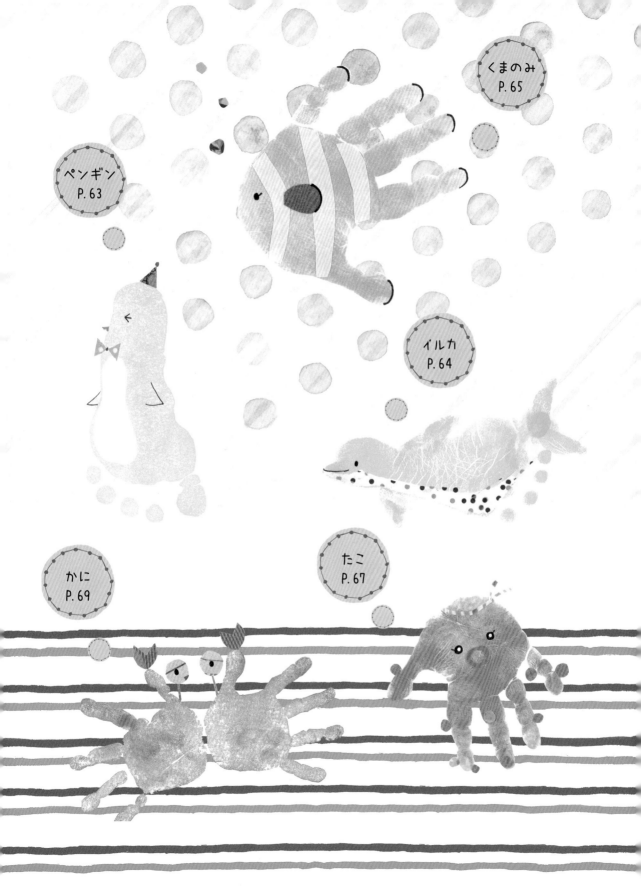

Seal
あざらし

LEVEL ★ ★

顔をきゅっと詰めて描くことでかわいくまとまります

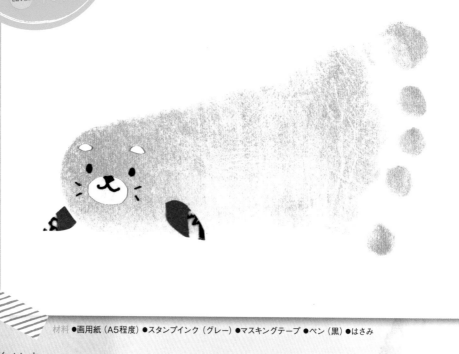

材料 ●画用紙（A5程度）●スタンプインク（グレー）●マスキングテープ ●ペン（黒）●はさみ

作り方

① 足形をとる

グレーのインクで足形をとる。

② 顔を描く

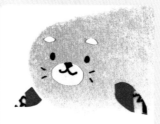

白のマスキングテープで鼻まわりと眉毛を作り、ペンで目、鼻、ヒゲを書きこみます。

③ ひれを作る

マスキングテープをハサミで切って、ひれを作る。

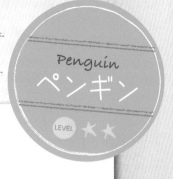

Penguin
ペンギン
LEVEL ★★

蝶ネクタイと帽子がキマったおすましペンギン

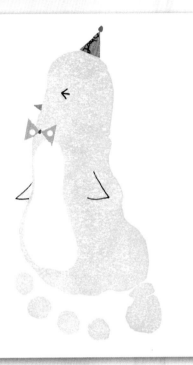

材料 ●画用紙（A5程度）●スタンプインク（水色）●マスキングテープ ●ペン（黒）●修正ペン

作り方

① 足形をとる

足形をとり、小指にインクをつけ羽を作る。

② 顔とお腹を作る

目・羽を描く。オレンジのペンでくちばしも描きこむ。お腹になる部分を修正ペンで作る。

③ 蝶ネクタイと帽子を作る

蝶ネクタイや帽子をマスキングテープで作り、仕上げにペンを入れる。

足形をベースに背びれや尾びれを上手に加えて

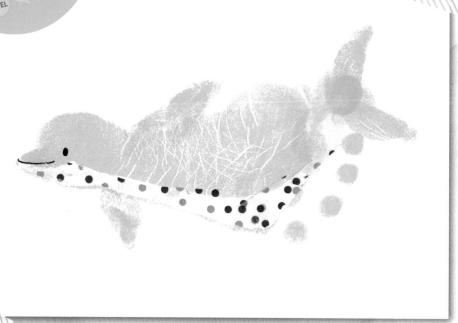

材料 ●画用紙（A5程度）●スタンプインク（水色）●マスキングテープ ●ペン（黒）●修正ペン

作り方

① 足形をイルカの形に

足形をとり、小指にインクをつけて口・背びれ・胸びれ・尾びれを作る。

② 顔を描く

目・口をペンで描きこむ。

③ お腹を作る

お腹を修正ペンで白く塗り、その上からマスキングテープを切って貼る。

泡を入れることで海の中の涼し気な様子を表現

clownfish
くまのみ
LEVEL ★★

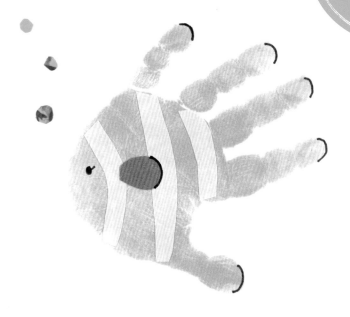

材料 ●画用紙（A5程度）●スタンプインク（オレンジ）●マスキングテープ ●ペン（黒）

作り方

① 手形をとる

オレンジのインクで手形をとる。

② 柄とひれ、泡を作る

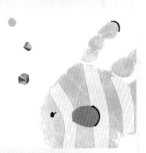

マスキングテープをはさみで切り、ひれと模様を作って貼ります。口から出る泡もマスキングテープで作ります。

③ 目とひれを描く

目とひれの端部分をペンで描きます。

Sea Otter
らっこ
LEVEL ★ ★

トレードマークの貝はマスキングテープでかわいく

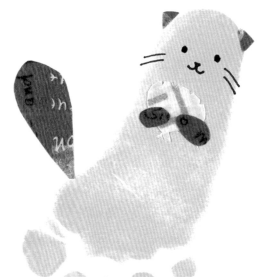

材料 ●画用紙（A5程度）●スタンプインク（茶）●マスキングテープ●ペン（黒）●はさみ

☆作り方

① 手形をとる

ベージュのインクで手形をとる。

② 顔を描く

目、鼻、口など、顔をペンで描きます。

③ 耳や手、しっぽ、貝を作る

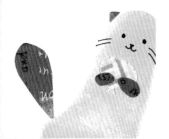

マスキングテープをはさみで切って、耳や手、しっぽ、貝を作る。柄の見せ方を工夫して。

吸盤やはちまきをカラフルにしてポップなイメージに!

Octopus
たこ
LEVEL ★★

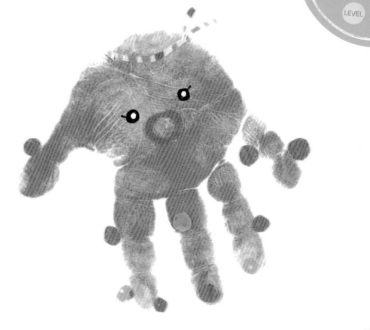

材料 ●画用紙（A5程度）●スタンプインク（赤）●マスキングテープ ●ペン（黒）●修正ペン

作り方

① 手形をとる

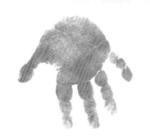

赤のインクで手形をとる。

② 目を描く

ペンで目を書いて、真ん中部分は修正ペンで白を入れる。

③ 口、吸盤、はちまきを作る

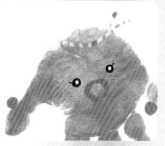

マスキングテープをはさみで切り、口、吸盤、はちまきを作り貼る。柄を上手に生かして。

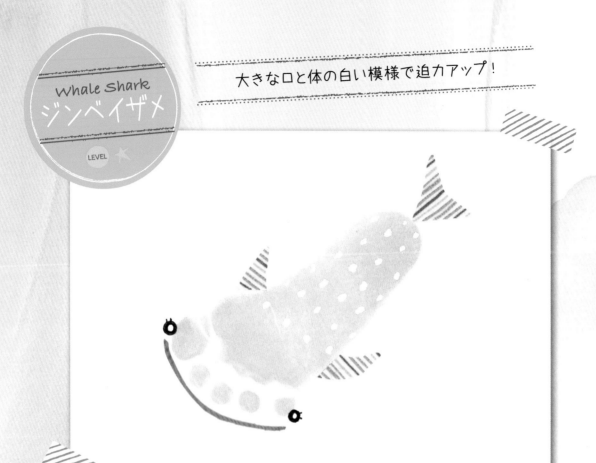

Whale Shark
ジンベイザメ

LEVEL ★

大きな口と体の白い模様で迫力アップ！

材料 ●画用紙（A5程度）●スタンプインク（水色）●マスキングテープ ●ペン（黒）●はさみ ●修正ペン

✿ 作り方

① 足形をとる

水色のインクで足形をとる。

② 目と模様を描く

ペンで目を描き、目の中に修正ペンで白を入れます。修正ペンで体の部分の斑点模様を入れる。

③ ひれを作る

マスキングテープをはさみで切り、ひれと尾ひれを作って貼る。

きょろきょろ動く目のおかげでユーモラスな表情に

crab
かに

LEVEL ★

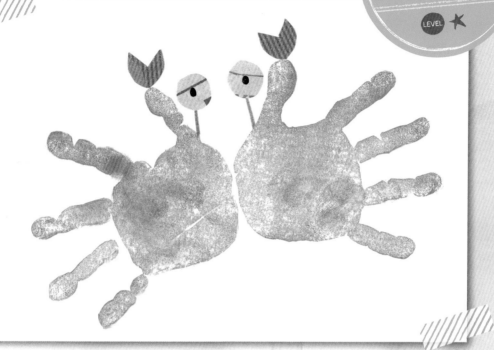

材料 ●画用紙（A4程度）●スタンプインク（オレンジ）●マスキングテープ ●包装紙 ●スティックのり ●ペン（黒）●はさみ

👆作り方

① 両手の手形をとる

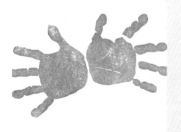

中心から180度開くように両手の手形をとる。

② はさみを作る

マスキングテープを切ってかにのはさみを作る。はさみを大きくしてもかわいい。

③ 目を作る

包装紙を丸く切って貼り、目を描きこむ。マスキングテープを細く切って目と体をつなぐ。

壁面飾りにも最適!

季節を彩る 12か月 手形アート

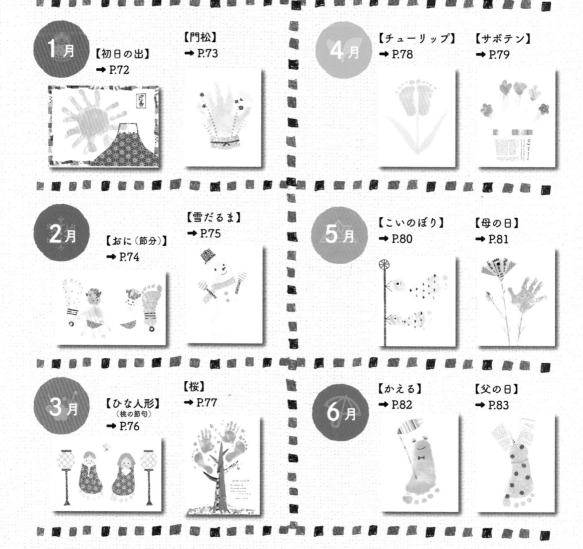

1月 【初日の出】 ➡ P.72　【門松】 ➡ P.73

2月 【おに（節分）】 ➡ P.74　【雪だるま】 ➡ P.75

3月 【ひな人形】（桃の節句） ➡ P.76　【桜】 ➡ P.77

4月 【チューリップ】 ➡ P.78　【サボテン】 ➡ P.79

5月 【こいのぼり】 ➡ P.80　【母の日】 ➡ P.81

6月 【かえる】 ➡ P.82　【父の日】 ➡ P.83

1月から12月までその月らしいモチーフを
手形アートにしてみました。
絵がまだうまく描けない小さな子どもたちでも
手軽に楽しく作れて、壁面飾りにもピッタリ。
四季ごとの風情が味わえます。幼稚園や保育園などの
イベントにもピッタリです。

7月

【七夕】
➡ P.84

【さかな】
➡ P.85

10月

【ハロウィン】
➡ P.90

8月

【花火】
➡ P.86

【すいか】
➡ P.87

11月

【リス】
➡ P.92

【バイオリン】
➡ P.93

9月

【つる（敬老の日）】
➡ P.88

【クローバー】
➡ P.89

12月

【クリスマス】
➡ P.94

【初日の出】

今年もよい年になりますように……
願いを込めて作る初日の出

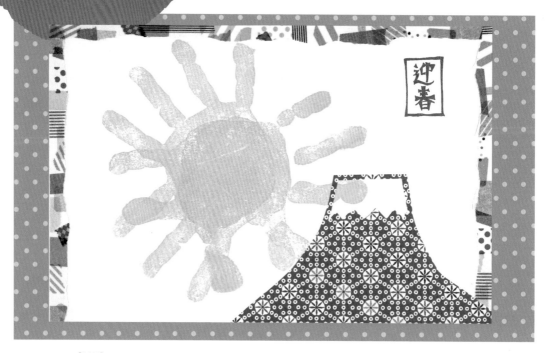

【材料】●画用紙（A5程度）●スタンプインク（黄）●マスキングテープ●千代紙●スティックのり●えんぴつ●ペン（赤）●カッター

作り方

① フレームを作る

マスキングテープをちぎってフレームを作る。額に入れるときは、画用紙に3mm〜5mm余白を残す。

② 手形をとる

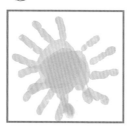

手のひらの中心を軸として回転するように手形を押し、指が360度回るように全部で3回手形を押す。

③ 富士山を作る

千代紙にえんぴつで富士山の絵を描いてカッターで切り抜き、切り絵風の富士山を作り、のりで画用紙に貼る。

④ 文字を入れる

仕上げにお正月の祝意を表す「迎春」の文字をはんこ風にペンで書き入れる。

【門松】

赤や黄色のマスキングテープを使うと
おめでたい雰囲気に仕上がります

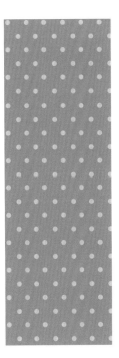

【材料】●画用紙（A5程度）●スタンプインク（緑）●マスキングテープ　●はさみ

作り方

① 手形をとる

緑色のインクで手形をとる。

② 土台を作る

マスキングテープを切って土台
とひもを作り、貼る。

③ 飾りを作る

マスキングテープを細く切ったり、
丸く切って飾りを作ります。最後に
扇を作って貼ったら、でき上がり。

2月

【おに（節分）】

子どもがこわいながらも大好きな「おに」も、
手形で作るとかわいく仕上がります

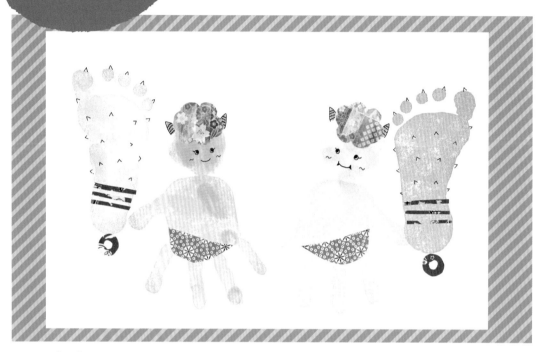

作り方

【材料】●画用紙（A4程度）●スタンプインク（緑・ピンク・水色・黄）●マスキングテープ　●千代紙　●スティックのり　●ペン（黒・赤・黄）●はさみ

① 手形や 足形をとる

画用紙に両手・両足の手形・足形を押す。指先にインクをつけて、何度かぺたぺたと押しておにの頭になる部分を作る。

② 顔などを描く

①で作った頭の部分に目・口・キバ・ツノ・ほっぺの線を、こん棒にとげをペンで描きこむ。

③ 髪の毛と パンツを作る

ツノを黄色のペンで塗る。千代紙を雲形に切って頭に貼る。千代紙を切ってパンツを作り体に貼る。

④ こん棒の 飾りを作る

マスキングテープを棒状と中を丸く切り抜いた円形に切ってこん棒の飾りにする。

【雪だるま】

手袋とマフラーをつけたおしゃれな雪だるま
淡いトーンの色味でまとめると透明感が出ます

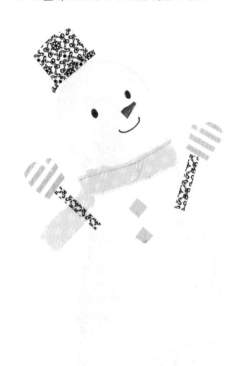

【材料】●画用紙（A5程度）●スタンプインク（水色）
●マスキングテープ ●ペン（黒）●はさみ

作り方

① 足形をとる

水色のインクで足形をとる。

② 顔と帽子を作る

目と口をペンで描きこむ。マスキングテープを切って鼻と帽子を作る。

③ 小物を作る

マスキングテープを切って、腕・手袋・マフラー・ボタンを作り、それぞれの場所に貼る。

3月

【ひな人形（桃の節句）】

もうすぐ訪れる春を感じさせてくれる「桃の節句」
ぼんぼりや花を加えてひな祭りらしい雰囲気アップ

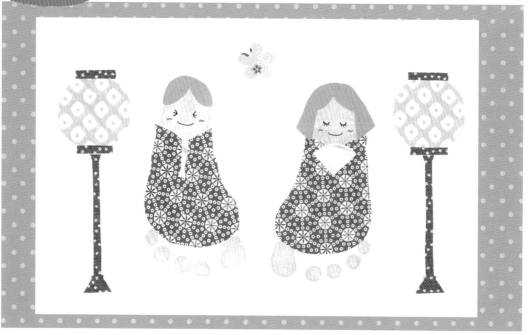

【材料】●画用紙（A4程度）●スタンプインク（ピンク）●マスキングテープ ●千代紙
●折り紙 ●スティックのり ●えんぴつ ●ペン（黒・赤）●はさみ or カッター

作り方

① 足形をとり、顔を描く

両方の足形をとる。顔の部分に目・口・ほっぺの線をペンで描きこむ。顔のパーツを中心によせると、かわいい雰囲気に仕上がる。

② お内裏様の仕上げを

お内裏様の髪の毛・着物・手に持つしゃくを折り紙や千代紙で作り、それぞれの場所に貼る。

③ お雛様の仕上げを

お雛様の髪の毛・着物・手に持つ扇を折り紙や千代紙で作り、それぞれの場所に貼る。

④ ぼんぼりや花を加える

千代紙にえんぴつでぼんぼりと花を描いて切り抜く。ぼんぼりの木の部分はマスキングテープを切って作る。

【桜】

春の訪れを教えてくれる満開の桜を手形と足形で
マスキンングテープを上手に使い丸いフォルムに仕上げるのがポイント

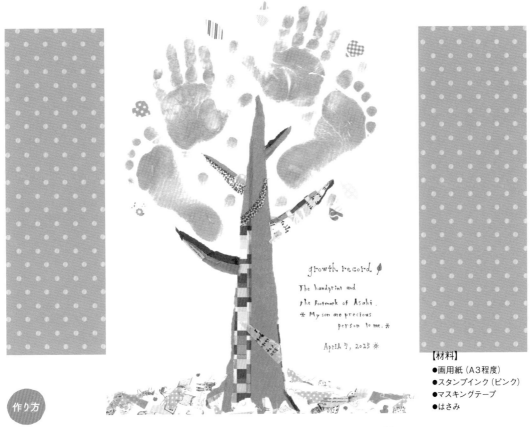

【材料】
- ●画用紙（A3程度）
- ●スタンプインク（ピンク）
- ●マスキングテープ
- ●はさみ

作り方

① 桜の木の幹や枝を作る

マスキングテープを手でちぎったり、はさみで切ったりして木の幹や枝に見えるように貼っていく。

② 手形や足形をとる

①で作った木の枝の間に手形や足形をとる。指で隙間にもバランスよく指形を入れるとよい。

③ 桜の花を仕上げる

手形や足形の隙間やまわりに葉っぱや花びらの形に切ったマスキングテープを貼って、桜の木に見えるように調整する。

4月

【チューリップ】

色とりどりのチューリップを作って
並べて飾るのもかわいい

【材料】●画用紙（A5程度） ●スタンプインク（黄色）
●マスキングテープ ●はさみ ●スティックのり

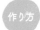 作り方

① 手形をとる

黄色のインクで足形をとる。

② 葉っぱと茎を作る

折り紙などを切って、葉っぱと
茎の部分を作る。

③ 葉っぱと茎をのりで貼る

足形のお花部分とのバランス
を考えながら、葉っぱと茎をス
ティックのりで貼る。

【サボテン】

英字新聞を鉢につかうと
おしゃれ度アップ!

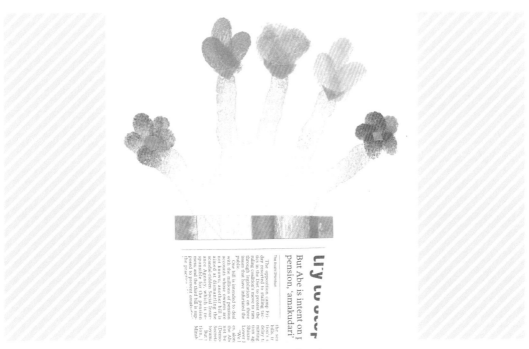

【材料】●画用紙（A5程度）●スタンプインク（緑・ピンク・赤）
●マスキングテープ ●英字新聞 ●はさみ ●スティックのり

作り方

① 手形・指形をとる

緑色のインクで手形をとる。
小指にインクをつけて花を作
る。

② 花を作る

マスキングテープをはさみで切っ
て、指形で作ったサボテンの花
にがくや花柱を加える。

③ 鉢を作る

英字新聞をはさみで切って植
木鉢を作り、スティックのりで
貼る。

5月

【こいのぼり】

カラフルなマスキングテープの
うろこがチャームポイント！

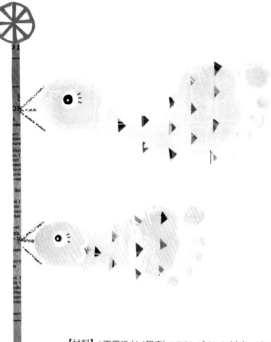

【材料】●画用紙（A4程度）●スタンプインク（水色・ピンク）●マスキングテープ
●包装紙 ●スティックのり ●ペン（黒）●油性ペン（黒）●修正ペン ●はさみ ●カッター

 作り方

① 足形をとる

子どもたちの足形をひと
つずつ並べてとる。

② 顔を描く

修正ペンで白目とえらを、
乾いたら油性ペンで黒目・
まつ毛を描きこむ。

③ うろこを作る

マスキングテープを三角
に切って、うろこのように
並べて貼る。

④ 矢車を作る

包装紙を切って矢車・棒・
糸を作り、こいのぼりとつ
なげる。

【母の日】

母の日に感謝の気持ちを込めて
手形カーネーションをプレゼント！

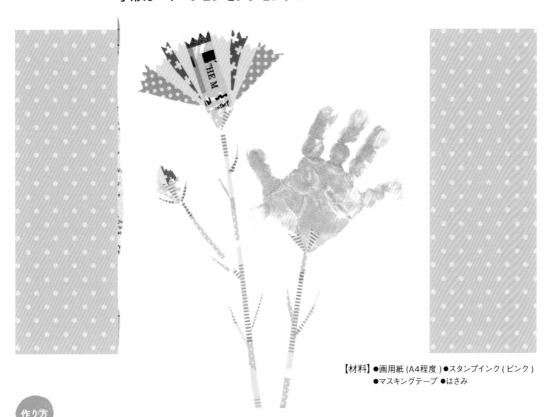

【材料】●画用紙(A4程度) ●スタンプインク(ピンク)
●マスキングテープ ●はさみ

作り方

① 手形をとる

ピンクのインクで手形をとる。

② 茎や葉を作る

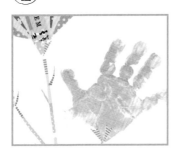

手形をカーネーションに見立て、マスキングテープで茎や葉を作る。

③ 花を作る

さまざまなマスキングテープを使いカーネーションの花を作る。花びらの先はギザギザに。

6月

【かえる】

おしゃれな傘で雨の日を楽しく過ごす
スマートなかえるさん

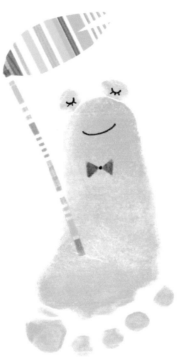

【材料】
●画用紙（A5程度）●スタンプインク（緑）
●マスキングテープ ●ペン（黒）●はさみ

作り方

① 足形をとる

緑色のインクで足形をとり、小
指の腹で目玉の部分を作る。

② 顔を描く

ペンで目と口を書きこむ。

③ 葉っぱの傘と
蝶ネクタイを作る

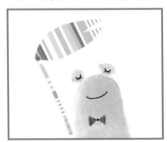

マスキングテープをはさみで切って、
葉っぱの傘と蝶ネクタイを作る。最後
に蝶ネクタイの中心にペンを入れる。

【父の日】

お父さんの好きな色や柄のネクタイを
作ってあげましょう

【材料】
●画用紙（A5程度）●スタンプインク（水色）
●マスキングテープ ●スティックのり
●英字新聞 ●はさみ

作り方

① 足形をとる

水色のインクで足形をとる。

② ネクタイの模様を作る

マスキングテープをはさみで円
形や棒状に切って、ネクタイの
模様を作り足形に貼る。

③ 襟を作る

英字新聞を長方形に切り、足
形の上に襟に見えるように少し
角度をつけて貼りつける。

7月

【七夕】

手形にカラフルな短冊をたくさん吊るして笹飾りに
願い事が叶いますように……

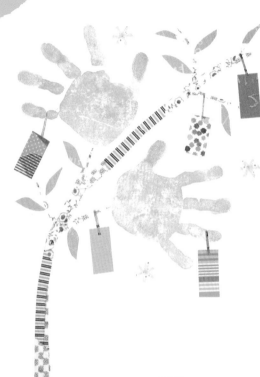

【材料】●画用紙（B4程度）●スタンプインク（緑）●マスキングテープ
●折り紙 ●スティックのり ●はさみ ●カッター

作り方

① 手形をとる

軸からランダムに開いているよ
うに両手の手形をとる。

② 枝や葉を作る

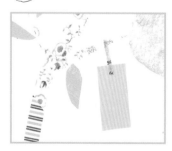

マスキングテープを切って枝や
葉っぱを作る。テープを重ねた
りつなげたりしながら形にする。

③ 短冊飾りを作る

マスキングテープや折り紙で
短冊に見立てた長方形を作り、
枝や手形に吊るすように貼る。

【さかな】

口から出す泡や海藻を加えて海の中を再現
仲良しさかなのカップル

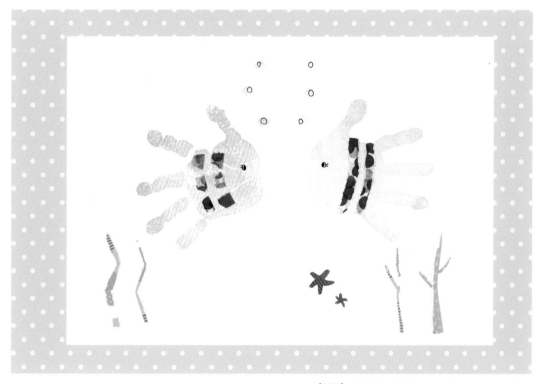

【材料】●画用紙（A4程度）●スタンプインク（ピンク・水色）
●マスキングテープ ● ペン（黒）●はさみ

作り方

① 手形をとり、目を描く

両手の手形をとり、さかなの目・まつ毛をペンで描きこむ。

② さかなの模様を作る

マスキングテープを曲線状に手でちぎって体に貼り、さかなの模様を作る。

③ 水中の風景を作る

マスキングテープを切ってヒトデや海藻など水中の風景を作り、指形とペンで水泡を描く。

8月

【花火】

真夏の夜空にパッと輝く花火を手形アートに
ピンクの手形で華やかに

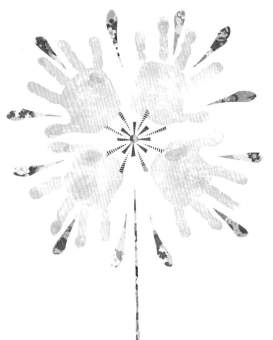

【材料】●画用紙（A3程度）●スタンプインク（ピンク）
●マスキングテープ ●千代紙 ●スティックのり ●はさみ ●カッター

作り方

① 手形をとる

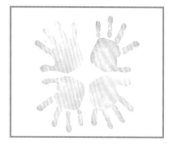

中心から360度の角度になる
ように、両手の手形を2か所
（合計手形4個）押す。

② 花火の中心を作る

千代紙やマスキングテープを細
く切って花火の中心部分を作
る。

③ 火花を作る

千代紙を細長いしずく状に切っ
て。火花や花火が上がるときの
ラインを作る。

【すいか】

夏を代表する果物といったらやっぱりすいか
みずみずしくておいしそう

【材料】●画用紙（A5程度）●スタンプインク（赤）
●マスキングテープ ●ペン（黒）●はさみ

作り方

① 足形をとる

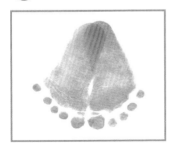

2つの足形がかかとで少し重なるような角度で足形をとる。

② 種を描く

すいかの種をペンで描きこむ。

③ すいかの皮部分を作る

緑系のマスキングテープをはさみで切って、すいかの皮の部分を作り貼る。

9月

【つる（敬老の日）】

フォルムや羽の美しさを
マスキングテープワザで表現

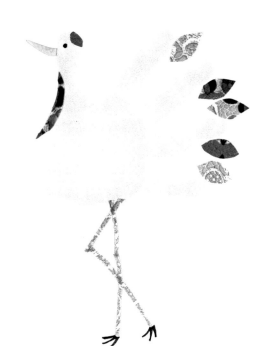

作り方

【材料】●画用紙（A5程度）●スタンプインク（水色）
●マスキングテープ ●ペン（黒）●はさみ

① 手形をとる

水色のインクで手形をとる。

② 顔を描く

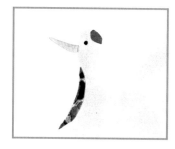

ペンで目を描き、マスキングテープを
切って頭とくちばしを作る。難しければ、
それぞれペンで描きこんでもOK。

③ 首や羽の模様を作る

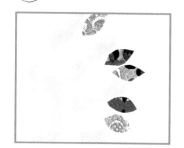

マスキングテープの模様を上手に使ってはさみ
で切って、首や羽の模様を作る。足もマスキン
グテープで作ったが、ペンで描いてもOK。

【クローバー】

見つけたらラッキー
幸せの四つ葉のクローバーを手形で

I'm happy
when you're happy.

【材料】●画用紙（B4程度）●スタンプインク（緑）
●マスキングテープ ●はさみ

作り方

① 葉っぱを作る

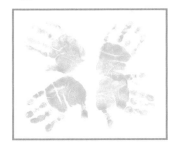

中心から360度の角度になる
ように、右手・左手それぞれ2
回ずつ押す。

② 中心を作る

マスキングテープを細くはさみ
で切って、①の中心部分にクロ
ス状に貼る。

③ 茎を作る

マスキングテープをちぎって茎
の部分を作る。曲線状のところ
は重ねるように貼る。

89

10月

【ハロウィン】
おばけ・黒ねこ・かぼちゃ

かわいいおばけたちが集合する
ゆかいな手形アートハロウィン！

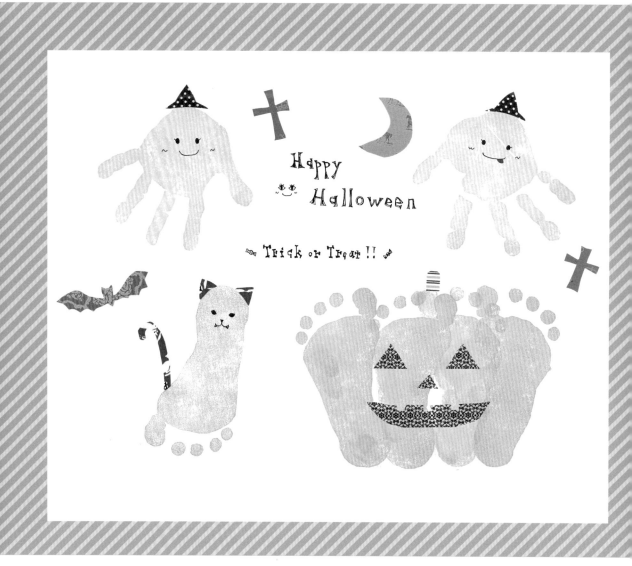

【材料】 ●画用紙（A3程度） ●スタンプインク（ピンク・グレー・黄） ●マスキングテープ ●スティックのり ●ペン（黒・赤） ●はさみ

作り方 おばけ

① 手形をとる

ピンクのインクで手形をとる。

② 顔を描く

手形に目・まつ毛・口・舌・ほっ
ぺの線を描きこむ。舌をちょこん
と出すとかわいらしいおばけに。

③ 帽子を作る

マスキングテープを帽子型に
切って頭の上に貼る。

作り方 黒ねこ・かぼちゃ

① 足形をとる

ねこ用の足形をとる。かぼちゃ
の足形は、少し重なるように右
足の足形を2回平行に押す。そ
の左側に同じように左足の足形
を2回押しつけて、台形を作る
イメージで。

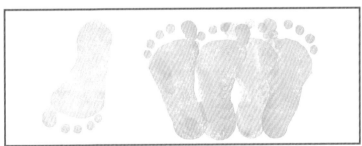

② 黒ねこの顔を作る

黒のペンで目・鼻・口・キバを
描き、マスキングテープを三角形
に切って貼り耳を作る。

③ しっぽを作る

マスキングテープをくるんと曲
線状に切ってねこのしっぽを作
る。

④ かぼちゃの顔を作る

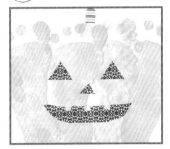

マスキングテープを切ってかぼ
ちゃのへたと顔を作る。目に比べ
て鼻の三角は少し小さめに切る。

11月

【リス】

つぶらな瞳と大きめの木の実が
かわいさのポイント

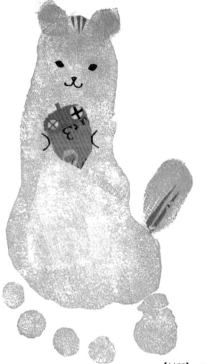

作り方

【材料】●画用紙（A5程度）●スタンプインク（茶）
●マスキングテープ ●ペン（黒）●はさみ

① 足形をとる

足形をとり、小指の腹で
リスの耳を、親指の腹で
しっぽを作る。

② 顔を描く

目・鼻・口・手を書きこむ。
目をアーモンド形にすると
リスっぽい表情に。

③ 模様を作る

ダークカラーのマスキン
グテープを切って頭と
しっぽの模様を作る。

④ どんぐりを作る

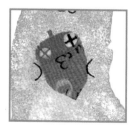

2種類のマスキングテー
プでかさと実の部分を作
る。

【バイオリン】

弦や弓はマスキングテープとペンで表現
音符を入れて楽し気なムードに

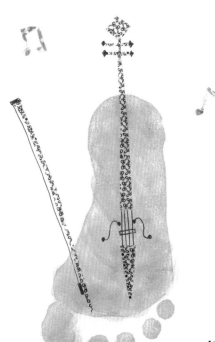

【材料】●画用紙（A5程度）●スタンプインク（茶）
●マスキングテープ ●ペン（黒）●はさみ

作り方

① 足形をとる

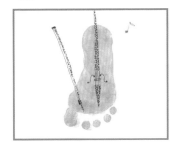

茶色のインクで足形をとる。

② 弦や弓を作る

マスキングテープをはさみで切っ
て、バイオリンの弦や弓を作る。細
かい部分は黒いペンで書き足して。

③ 音符を作る

マスキングテープをはさみで切っ
て音符を作る。カラフルなマスキ
ングテープを使うのもかわいい。

12月

【クリスマス】
サンタ・トナカイ・ツリー・雪だるま

大人も子どもも楽しい気分にさせてくれる
クリスマスの定番アイテムを作りました。モチーフができたら、
プレゼントBOXや文字であしらうと、よりかわいく仕上がります

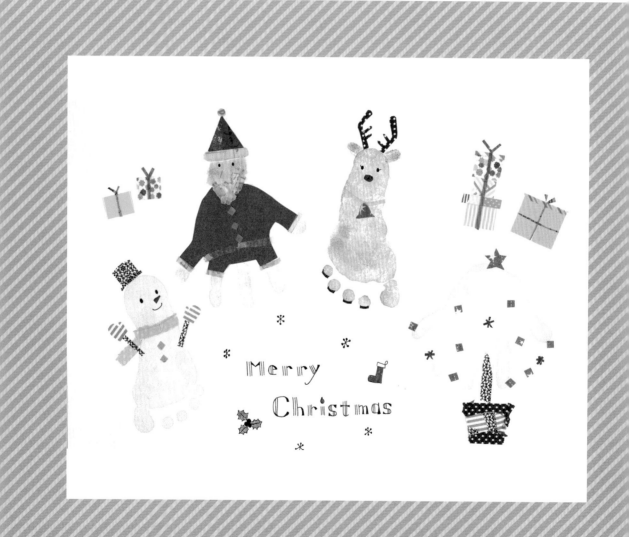

【材料】 ●画用紙（A3程度）●スタンプインク（水色・グレー・ピンク・茶・緑）●マスキングテープ ●折り紙 ●スティックのり●ペン（黒・赤・黄）●はさみ

サンタクロース

作り方

① 手形をとる

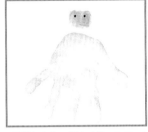

手形をとり、指にピンクのインクをつけて手首の上にサンタの顔を作り、目を描きこむ。

② サンタの服を作る

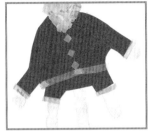

折り紙を切ってサンタの服を作る。ボタンやベルト・袖口などはマスキングテープで。

③ ひげ・帽子を作る

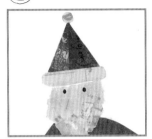

マスキングテープで帽子・飾り・ひげを作る。ひげは貼り絵感覚で小さくちぎって貼る。

トナカイ

作り方

① 足形をとる

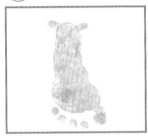

足形をとり、小指の端にインクをつけて頭の部分に小さめに指形を押し、耳を作る。

② 顔やひづめを作る

目・まつ毛・ひづめをペンで描きこみ、マスキングテープで鼻を作る。

③ ツノと鈴を作る

マスキングテープでツノ・ひも・鈴を作り、それぞれの場所に貼る。

クリスマスツリー

作り方

① 手形をとる

緑のインクで手形をとる。

② 飾りを作る

マスキングテープを四角や星形に切ったり、雪の結晶に見たてた飾りを作り、貼る。

③ 木の幹や鉢を作る

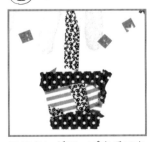

マスキングテープを手でちぎって重ねるように貼り、木の幹や植木鉢を作る。

作り方 雪だるまは P.75 へ！

男の子と
女の子、
それぞれに
人気のモチーフ

手形アートのイベントなどを開催すると、

男の子と女の子、それぞれ好みのモチーフは異なってきます。

男女それぞれに人気の手形アートのモチーフをご紹介します。

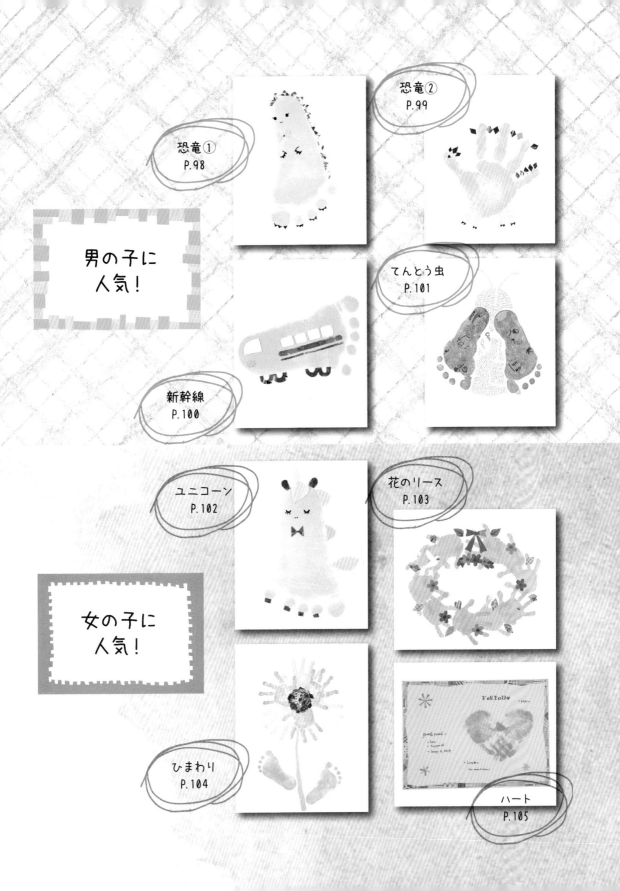

恐竜①
P.98

恐竜②
P.99

男の子に
人気！

てんとう虫
P.101

新幹線
P.100

ユニコーン
P.102

花のリース
P.103

女の子に
人気！

ひまわり
P.104

ハート
P.105

材料
- 画用紙（A5程度）
- スタンプインク（緑）
- マスキングテープ
- ペン（黒）
- はさみ

作り方

① 足形をとる

緑色のインクで足形をとる。

② 顔と爪を描く

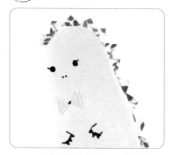

ペンで目と鼻を描き、手や足の爪も書きこんでいく。

③ 背びれを作る

マスキングテープをはさみで切って、背びれとリボンを作り貼る。リボンの中心の結び目をペンで描き入れる。

恐竜②　ダイナミックな背中がかっこいい恐竜

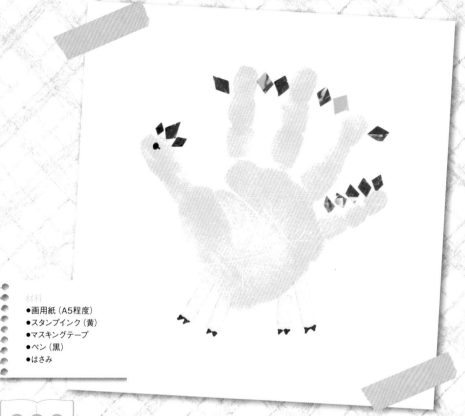

材料
- ●画用紙（A5程度）
- ●スタンプインク（黄）
- ●マスキングテープ
- ●ペン（黒）
- ●はさみ

作り方

① 手形をとる

黄色のインクで手形をとる。

② 足を作り、目と爪を描く

ペンで目を描く。マスキングテープで足を作り、足の爪を書きこんでいく。

③ 頭の飾りや背びれを作る

マスキングテープをはさみで切って、頭の飾りや背びれを作り貼る。

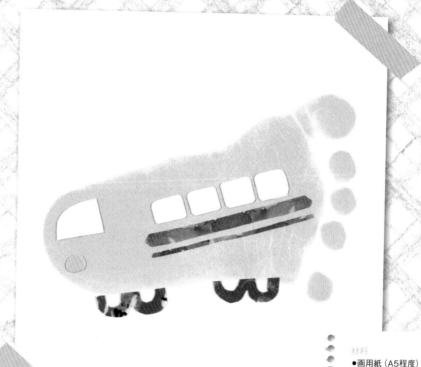

材料
- 画用紙（A5程度）
- スタンプインク（水色）
- マスキングテープ
- 色紙
- はさみ

作り方

① 足形をとる

水色のインクで足形をとる。

② 窓とライトを作る

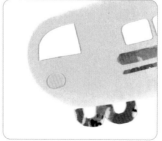

色紙やマスキングテープをはさみで切って、窓とライトを作る。

③ 車輪を作る

マスキングテープをはさみで切って、車体のラインや車輪に。

てんとう虫 　英字新聞や包装紙を使うと仕上がりがおしゃれに

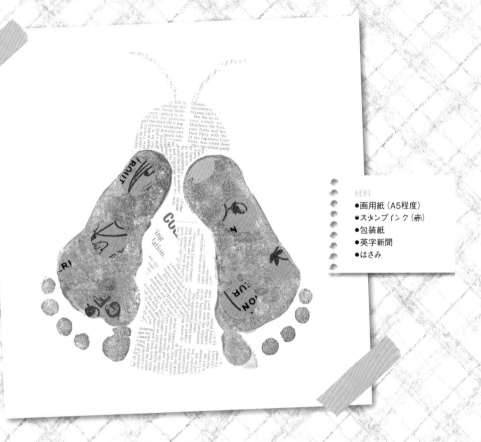

材料
- 画用紙（A5程度）
- スタンプインク（赤）
- 包装紙
- 英字新聞
- はさみ

作り方

① 足形をとる

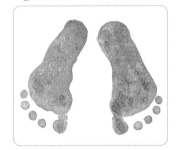

少しつま先が開くように、足形を八の字にとる。

② 羽の模様を作る

包装紙をはさみで丸く切って貼り、足形に羽の模様を作る。

③ 頭・体・触角を作る

足形の間に入るように英字新聞を切り、体・頭・触角を作る。

　たてがみをパステル系にしてキュートなイメージに

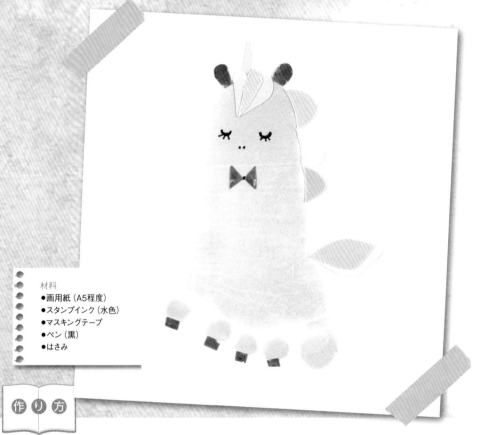

材料
- 画用紙（A5程度）
- スタンプインク（水色）
- マスキングテープ
- ペン（黒）
- はさみ

作り方

① 足形をとる

水色のインクで足形をとる。

② 顔を描く

ペンで目と鼻を描きこむ。

③ たてがみや耳、蝶ネクタイを作る

マスキングテープをはさみで切って、たてがみや耳、ツノ、蝶ネクタイ、ひづめを作り、貼る。

花のリース

手形を重ねて作ったリースにお花や葉っぱを散りばめて

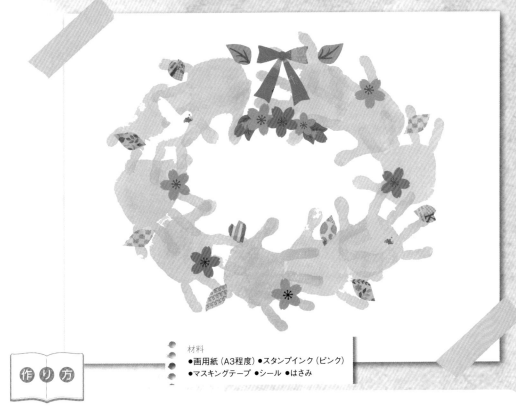

作り方

材料
●画用紙（A3程度）●スタンプインク（ピンク）
●マスキングテープ ●シール ●はさみ

① 手形をとる

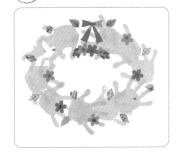

手形を少し角度をつけながら重ねるようにとっていって、円形にしていく。

② リボンを作る

マスキングテープをはさみで切ってリボンを作り、貼る。

③ シールを貼る

お花や葉っぱを、円形の手形をリースに見立ててバランスよく貼っていく。

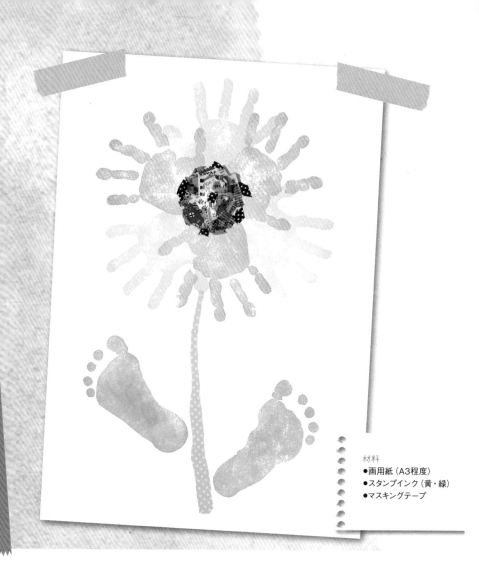

ひまわり

黄色の手形で作る夏のシンボルひまわりの花

材料
- ●画用紙（A3程度）
- ●スタンプインク（黄・緑）
- ●マスキングテープ

① 手形を円形に押す

手形で円を描くように、右と左それぞれ3回ずつ手形を押す。

② 花の中心を作る

何種類かの茶色系のマスキングテープを手でちぎって①の中心部分に貼る。

③ 茎と葉を作る

マスキングテープをちぎって茎の部分を作る。茎の両側に足形を押す。

ハート

プレゼントにも最適！大好きの気持ちをハートの手形に

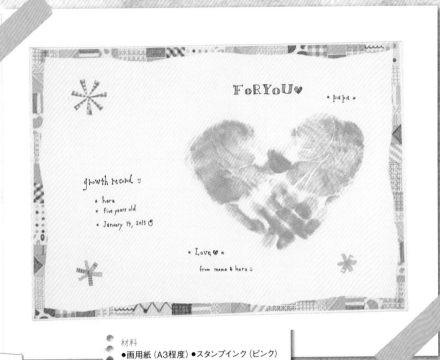

材料
●画用紙（A3程度）●スタンプインク（ピンク）
●マスキングテープ ●シール ●ペン（黒）●はさみ

作り方

① 手形をとる

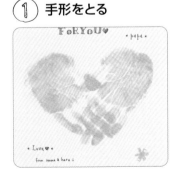

指先を重ね、ハート型を作るよ
うにしながら手形をとる。

② 文字を書きこむ

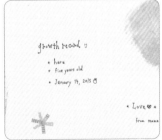

プレゼントなどにする場合、手形
の台紙に文字を書きこむ。（P.34、
35 の文字の書き方も参考に）

③ 縁取り、模様を追加

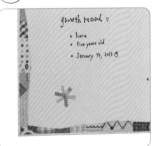

台紙の縁にマスキングテープを手でちぎっ
て貼ったり、はさみで切って模様を作って
貼ったりするとさらに華やかな印象に。

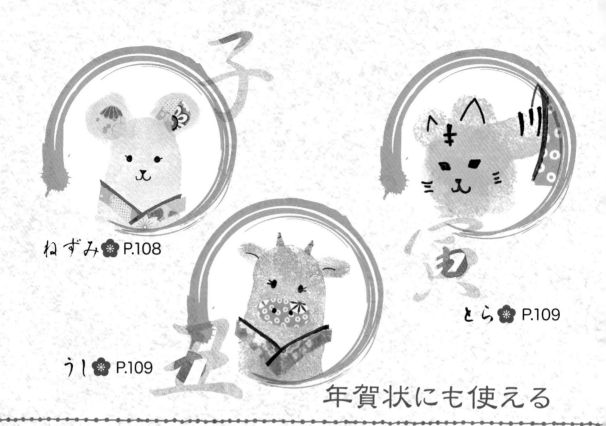

ねずみ ❀ P.108

とら ❀ P.109

うし ❀ P.109

年賀状にも使える

十二支の動物たち

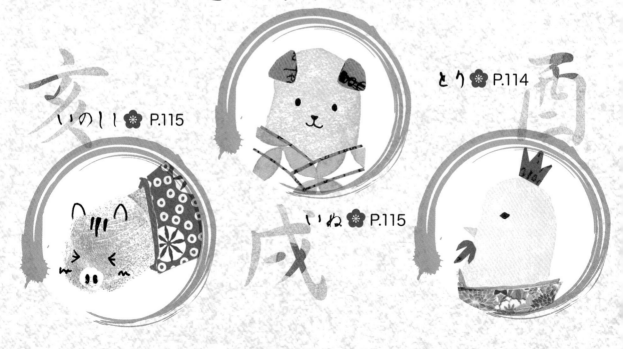

いのしし ❀ P.115

とり ❀ P.114

いぬ ❀ P.115

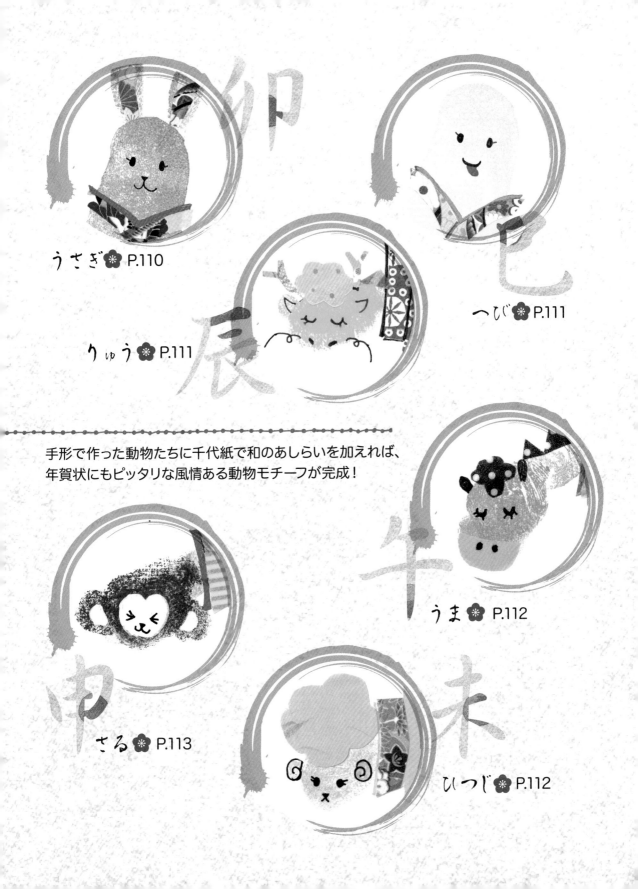

うさぎ ✤ P.110

へび ✤ P.111

りゅう ✤ P.111

手形で作った動物たちに千代紙で和のあしらいを加えれば、
年賀状にもピッタリな風情ある動物モチーフが完成！

うま ✤ P.112

さる ✤ P.113

ひつじ ✤ P.112

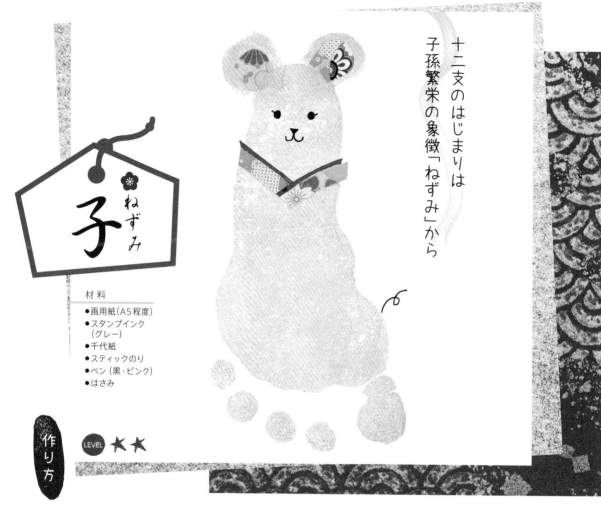

十二支のはじまりは
子孫繁栄の象徴「ねずみ」から

ねずみ
子

材料

- 画用紙(A5程度)
- スタンプインク(グレー)
- 千代紙
- スティックのり
- ペン(黒・ピンク)
- はさみ

作り方

LEVEL ★★

① 足形をとる

足形をとり、中指の腹にインクをつけ耳を作る。大きめに丸く指形を押すとねずみっぽさが出る。

② 顔としっぽを描く

目・鼻・口・しっぽを描きこむ。歯を描き加えても OK。

③ 襟と耳の中を作る

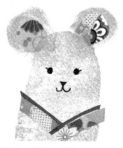

千代紙で着物の襟と耳の中を作る。仕上げにペンで着物の襟のふちを描きこむ。

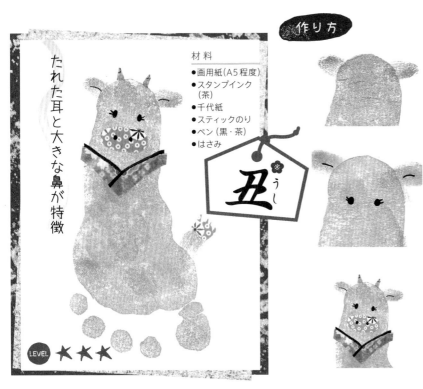

たれた耳と大きな鼻が特徴

材料
- 画用紙（A5程度）
- スタンプインク（茶）
- 千代紙
- スティックのり
- ペン（黒・茶）
- はさみ

丑
うし

LEVEL ★★★

作り方

① **足形をとる**

足形をとり、小指にインクをつけて、小さめに指形を押し耳としっぽを作る。

② **顔を描く**

目・まつ毛を描きこみ、①で作った耳にペンを入れる。

③ **襟とパーツを作る**

千代紙を切って鼻・つの・しっぽの先・襟を作り、ペンで襟のふちと鼻の穴を描きこむ。

作り方

① **手形をとる**

手形をとり、小指の側面にインクをつけてしっぽを作る。親指を押しつけ頭のふくらみを出す。

② **顔と模様を描く**

ペンで目・鼻・口・耳・顔・足やしっぽの模様・爪の先を描きこむ。

③ **着物を作る**

とらの体を覆うように千代紙を切って着物を作り、襟のふちをペンで描きこむ。

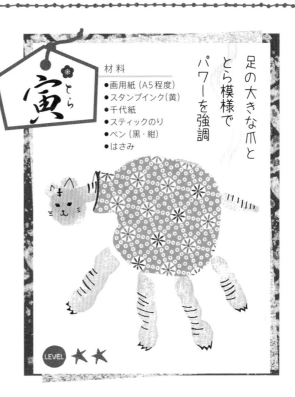

寅
とら

足の大きな爪ととら模様でパワーを強調

材料
- 画用紙（A5程度）
- スタンプインク（黄）
- 千代紙
- スティックのり
- ペン（黒・紺）
- はさみ

LEVEL ★★

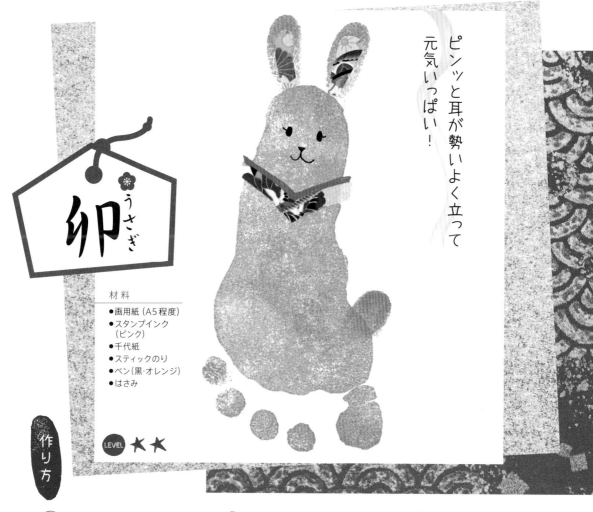

ピンッと耳が勢いよく立って元気いっぱい!

卯 うさぎ

材料
● 画用紙（A5程度）
● スタンプインク（ピンク）
● 千代紙
● スティックのり
● ペン（黒・オレンジ）
● はさみ

LEVEL ★★

作り方

① 足形をとる

足形をとり、指形で耳としっぽを作る。

② 顔を描く

目・鼻・口を描きこむ。まつ毛を描き入れるとかわいらしく。

③ 襟と耳の中を作る

千代紙を切って耳の中と着物の襟を作り、ペンで襟のふちを描きこむ。

作り方

① **手形をとる**

手形をとり、親指を押しつけ頭のふくらみを出す。小指にインクをつけ、耳・しっぽを作る。

② **顔としっぽを描く**

ペンで目・まつ毛・鼻・ひげ・耳を描きこむ。しっぽ形の上からしっぽを描きこむ。

③ **着物などを作る**

千代紙で着物を作り襟のふちをペンで描く。マスキングテープで背びれ・つの・頭の毛を作る。

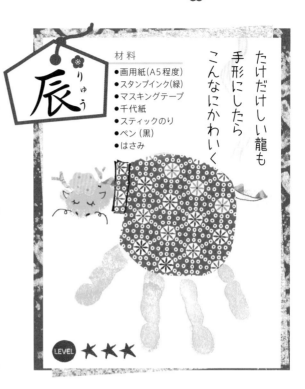

たけだけしい龍も
手形にしたら
こんなにかわいく

辰（りゅう）

材料
- 画用紙(A5程度)
- スタンプインク(緑)
- マスキングテープ
- 千代紙
- スティックのり
- ペン (黒)
- はさみ

LEVEL ★★★

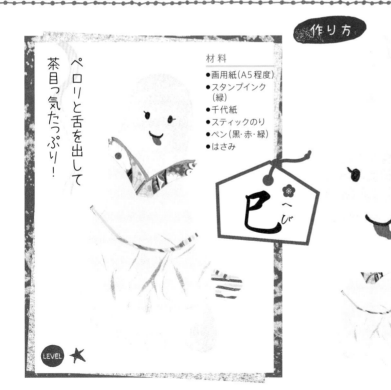

ペロリと舌を出して
茶目っ気たっぷり！

巳（へび）

材料
- 画用紙(A5程度)
- スタンプインク（緑）
- 千代紙
- スティックのり
- ペン(黒・赤・緑)
- はさみ

LEVEL ★

作り方

① **足形をとる**

緑色のインクで足形をとる。

② **顔を描く**

目・まつ毛・口・舌をペンで描きこむ。舌を少し長めに描くとへびらしくなる。

③ **着物としっぽを作る**

千代紙を切って着物・腰ひも・しっぽを作り、襟のふちをペンで描きこむ。

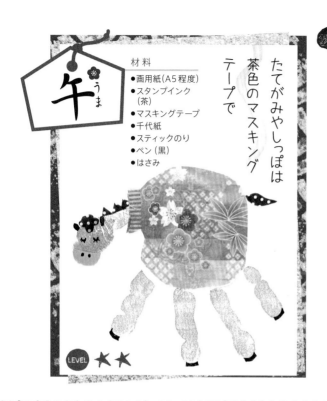

午（うま）

材料
- 画用紙(A5 程度)
- スタンプインク（茶）
- マスキングテープ
- 千代紙
- スティックのり
- ペン（黒）
- はさみ

たてがみやしっぽは茶色のマスキングテープで

LEVEL ★★

① 手形をとる

手形をとり、親指を押しつけ頭のふくらみを出す。

② 顔とひづめを描く

頭にペンで耳・目・まつ毛を描き、足先にひづめを描きこむ。

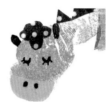

③ 着物などを作る

マスキングテープで頭の毛・たてがみ・しっぽを、千代紙で着物・鼻を作り、鼻の穴を描きこむ。

作り方

① 手形をとる

手形をとり、親指を押しつけ頭のふくらみを出す。

② 顔やひづめを描く

ペンで目・まつ毛・鼻・口・ツノを描きこみ、ツノは黄色く塗る。ひづめを描きこむ。

③ 毛と襟を作る

千代紙を雲形に切って頭の毛・体の毛に。襟も千代紙で作り、襟のふちをペンで描きこむ。

未（ひつじ）

材料
- 画用紙(A5 程度)
- スタンプインク（グレー）
- 千代紙
- スティックのり
- ペン（黒・黄）
- はさみ

淡色の千代紙で作ったふわふわな毛があたたかそう

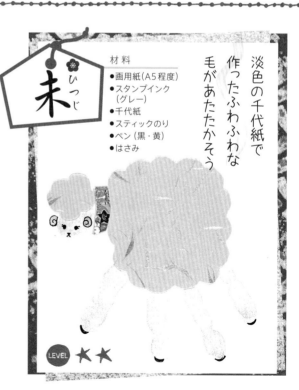

LEVEL ★★

ハート形に塗った
顔と大きな耳が
チャームポイント

申 さる

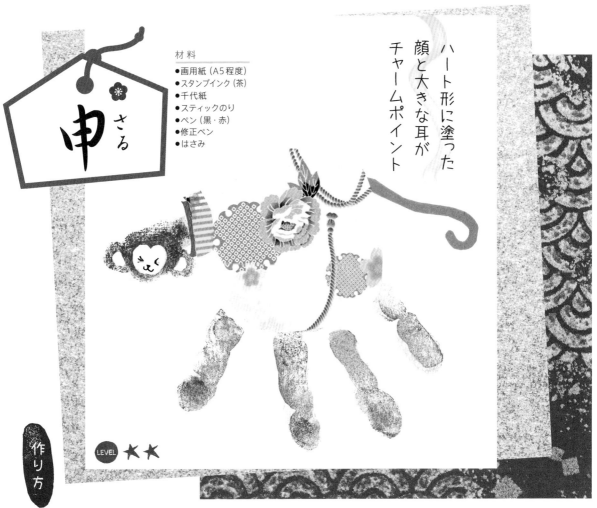

材料
●画用紙（A5程度）
●スタンプインク（茶）
●千代紙
●スティックのり
●ペン（黒・赤）
●修正ペン
●はさみ

作り方

LEVEL ★★

① 手形をとる

手形をとる。親指を押しつけ頭のふくらみを出し、小指で耳を作る。

② 顔を作る

修正ペンを塗って頭に顔を描くスペースを。耳の中も修正ペンで塗る。

③ 顔を描く

修正ペンが乾いたら、油性ペンで目・鼻・口を描きこむ。

④ 着物としっぽ
を作る

千代紙で着物・しっぽを作り、襟のふちをペンで描きこむ。

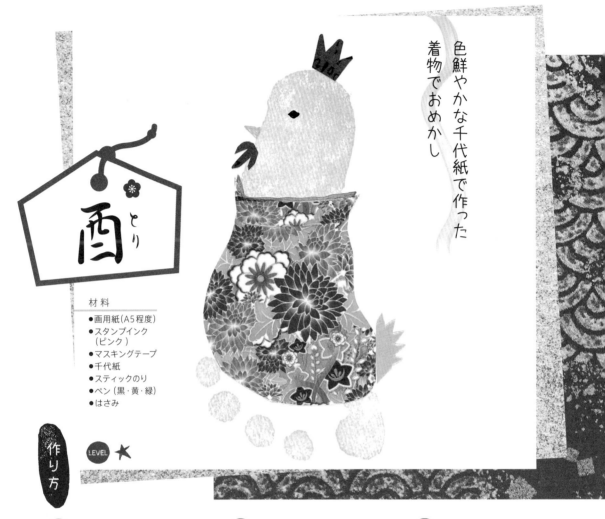

色鮮やかな千代紙で作った
着物でおめかし

酉 とり

材料
- 画用紙(A5程度)
- スタンプインク（ピンク）
- マスキングテープ
- 千代紙
- スティックのり
- ペン（黒・黄・緑）
- はさみ

作り方

LEVEL ★

① 足形をとる

ピンクのインクで足形をとる。

② 顔を作る

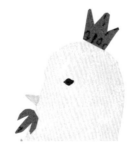

目とくちばしをペンで描きこむ。マスキングテープでトサカ・肉垂れを作る。

③ 着物と尾羽を作る

千代紙で着物を作り、襟のふちをペンで描きこむ。マスキングテープで尾羽を作る。

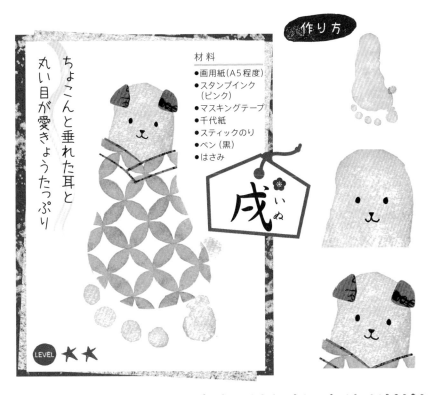

ちょこんと垂れた耳と
丸い目が愛きょうたっぷり

材料
- 画用紙(A5程度)
- スタンプインク（ピンク）
- マスキングテープ
- 千代紙
- スティックのり
- ペン（黒）
- はさみ

戌（いぬ）

LEVEL ★★

① **足形をとる**

足形をとり、小指の指形を押してしっぽの部分を作る。

② **顔を描く**

目・鼻・口をペンで描きこむ。

③ **着物と耳を作る**

千代紙を切って着物を作り、マスキングテープで耳と襟のふちを作る。

作り方

① **手形をとる**

手形をとり、親指を押しつけ頭のふくらみを出す。

② **顔としっぽを描く**

鼻にする部分を修正ペンで塗り、乾いたら鼻の穴を描く。顔の模様・耳・しっぽ・ひづめを描く。

③ **着物を作る**

千代紙を切って体の着物を作り、襟のふちをペンで描きこむ。

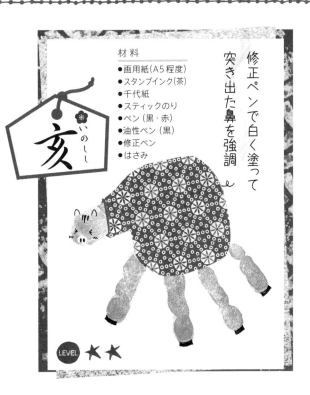

修正ペンで白く塗って
突き出た鼻を強調

材料
- 画用紙(A5程度)
- スタンプインク(茶)
- 千代紙
- スティックのり
- ペン（黒・赤）
- 油性ペン（黒）
- 修正ペン
- はさみ

亥（いのしし）

LEVEL ★★

楽しさ広げる
手形アートアレンジ

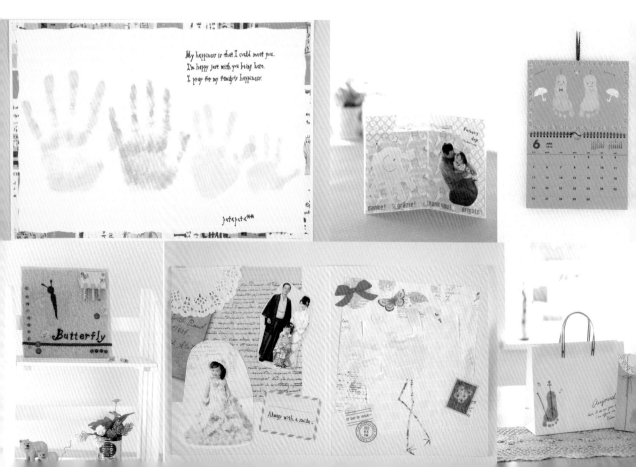

家族みんなで手形アートを作ったり、

おじいちゃんおばあちゃんへのプレゼントにしたり、

基本の手形モチーフに工夫を加えて、

手形アートの楽しみ方を広げていきましょう。

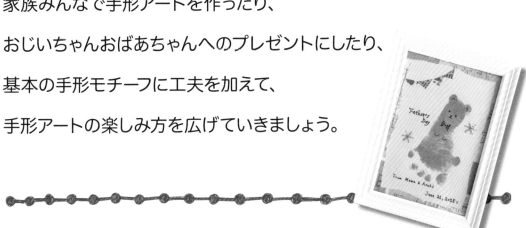

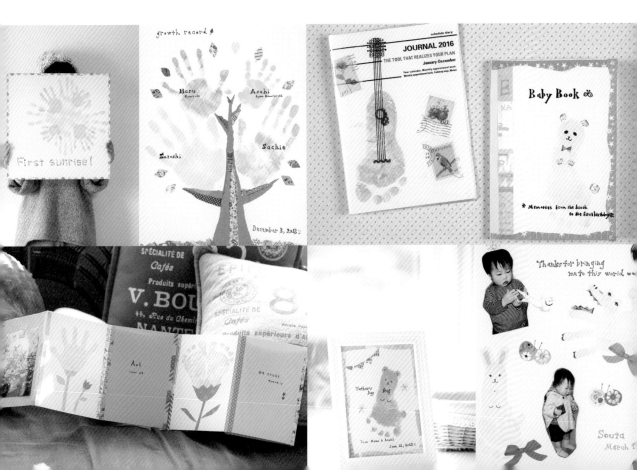

家族で楽しく手形アート

手にインクをつけてペタッと画用紙に手形を押す、これだけでも立派なアートになってしまうのが手形アートの魅力。家族みんなで作る作品をご紹介します。

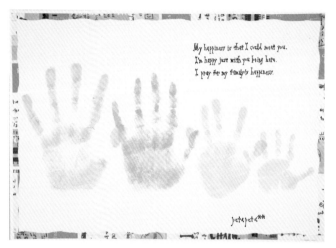

やさしい色合いでまとめた

シンプル家族の手形

画用紙に家族4人の手形を押しただけの手形アート。手形の色味はあえて淡い色のトーンでまとめ、ふち取りのマスキングテープで色のアクセントを加えたことでシックな仕上がりに。

待ち遠しいクリスマスに向けて

クリスマスツリー

クリスマスに向けて、家族で手形ツリーを作りました。お父さん、お母さん、子どもたちそれぞれの手形を重ねるように押して。ツリーの飾りや幹・鉢は、マスキングテープをちぎって貼って。

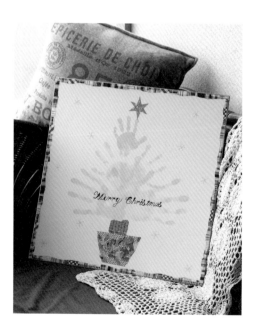

幹や鉢は茶色系のマスキングテープで

ツリーの幹や鉢は茶色系のマスキングテープをコラージュ風に貼って作る。柄のテープも交ぜるとおしゃれに。

コラージュ風のマスキングテクがポイント

● ●

手形ツリー

大空に伸びる大木のように家族の手形をとりました。手形のシックな色合いとマスキングテープの味つけがおしゃれで北欧インテリアなどにも合いそうな雰囲気に。

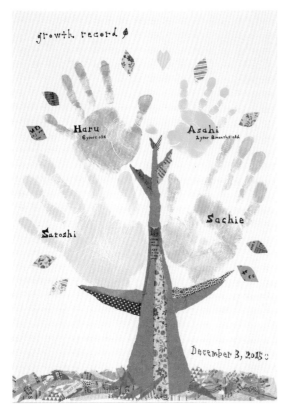

手形に名前を

家族それぞれの手形のところに、名前と年齢を描きこんで。

幹や枝にも工夫を

幹や枝は１色のマスキングテープで作らず、貼り絵のように何種類かのテープを手でちぎって貼り合わせて。

テープを細かくちぎって

土の部分は細かくちぎったベージュ系のマスキングテープを重ね貼りしてふんわりした風合いを出す。

新しい１年を迎える記念に

● ●

初日の出

中心から360度回して、大人と子どもの手形を重ねるように押して作った「初日の出」。輝く太陽が新しい1年を明るく照らしてくれますようにとの願いを込めて。

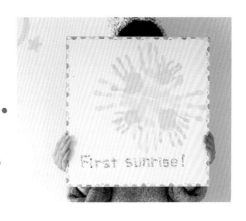

手形アートを寄せ書きにプラス

先生やお友達とのお別れや、お誕生日のお祝いなどに贈る寄せ書きに手形アートを
プラス。カラフルな色味が加わることで、飾っても素敵な寄せ書きができ上がります。

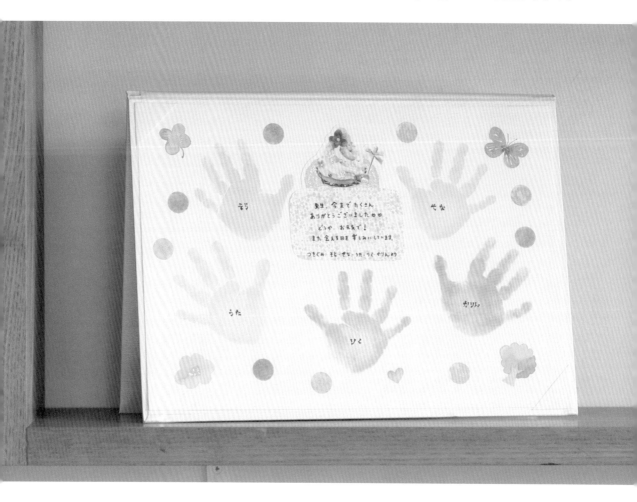

かわいいメモで
メッセージ

メッセージは色紙に直
接書いても、かわいい
メモやふせんに書いて
貼ってもOK！

手形の上に
名前やコメントを

文字が書けないお子さん
の手形には大人がお子さ
んの名前を書き入れてあげ
ましょう。文字が書ける年
齢になったら想いの込もっ
た直筆にチャレンジを。

紙粘土に手形アートを加えて小物づくり

平たく丸くした紙粘土にぎゅっと手形を押してそのまま乾燥してから絵の具などで色を塗れば、手形アートの小物のでき上がり。紐をつけて飾ったり、裏側に磁石をつけてマグネットにしたり、ワッペン風にリボンをつけたり、アイデアしだいでいろいろな小物ができ上がります。

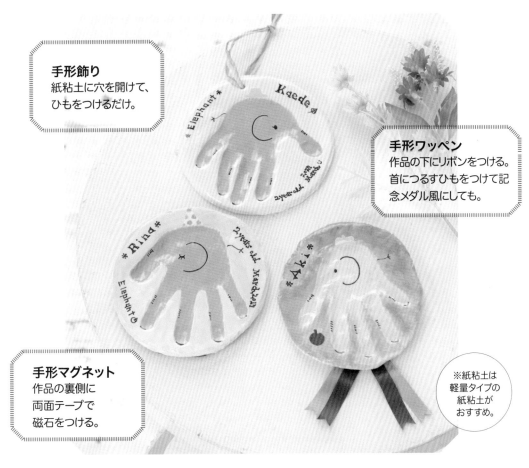

手形飾り
紙粘土に穴を開けて、ひもをつけるだけ。

手形ワッペン
作品の下にリボンをつける。首につるすひもをつけて記念メダル風にしても。

手形マグネット
作品の裏側に両面テープで磁石をつける。

※紙粘土は軽量タイプの紙粘土がおすすめ。

名前や年齢を書きこんでも
作品の中に名前や年齢、日づけなどを書きこんで記念の品に。見た目がかわいいのでプレゼントにも喜ばれる。

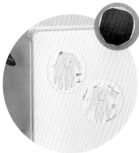

冷蔵庫のマグネットとして活用
アート感覚で冷蔵庫に貼れるマグネットができ上がり！子どもたちと遊び感覚で作れるので、幼稚園や保育園のイベントにも最適。

手形アートをプレゼント！

手形アートだけでもかわいいけれど、写真やシール、文字などを加えるとさらに自分らしさを出すことができます。いろいろな工夫を加えて大切な人へプレゼント！

ペーパーやシールを重ねて
かわいくアレンジ

スクラップブッキング風カード

包装紙やレースペーパー、シール、写真などでスクラップブッキング風にアレンジした手形アートのカード。そのまま立てて部屋に飾ってもかわいい！

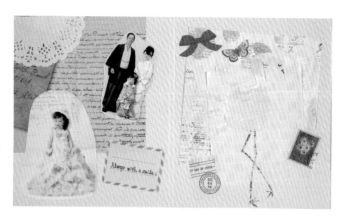

切手柄でワンポイント

少し空間が空いて間延びしてしまうところには、アクセントとして切手柄マスキングテープを貼って。

仕上げに手形を貼る

包装紙や折り紙を何枚か重ねて貼った上に、切り抜いた手形を貼る。足やくちばしは最後に作る。

写真と手形でにぎやかに
仕上げた包装紙にアレンジ

オリジナル包装紙

かわいい時期の子どもの写真や手形アートを楽しく包装紙にアレンジしました。おじいちゃんやおばあちゃんへお子さんの成長を伝えるのにもピッタリ！

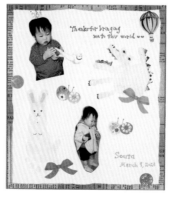

包装紙にもふちどり

包装紙にマスキングテープでふちどりしたり、シールを貼ってカラフルにアレンジ。

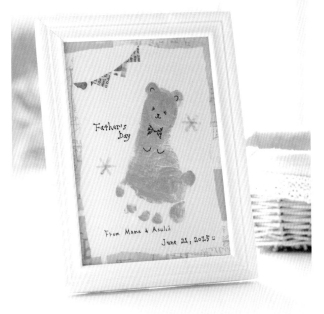

素敵な額が作品を引き立ててくれる

・・・・・・・・・・・・・・・・・・・

額に入れてプレゼント

小ぶりな作品でもマスキングテープでアレンジを加えて額に入れれば、プレゼントにもピッタリのおしゃれな雰囲気に仕上がります。

包装紙を重ねカラフルに味つけ

・・・・・・・・・・・・・・・・・・・

メッセージカード

パパへの日頃の感謝の気持ちをこめて作ったカード。子ゾウの手形アートと親子の写真を入れて、あたたかな雰囲気に。

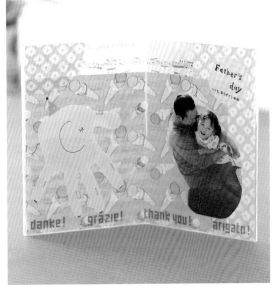

何重にも重ねた紙がポイント

楽譜柄の紙の上に、アイス柄の紙を貼り、その上に千代紙と手形と写真を重ねて、華やかな彩りに。

インテリアに手形アート

カラフルでおしゃれな手形アートを生かして、お部屋のコーナー作りを。
手作りならではのあたたかい雰囲気が生まれます。

ナチュラルなイメージでまとめた

手形アート壁掛け

キャンバスに麻布を貼り、足形で蝶々を作りました。リボンやカラーピン、木製ピンチなどでアレンジして、ナチュラルでやさしい雰囲気の壁掛けに。

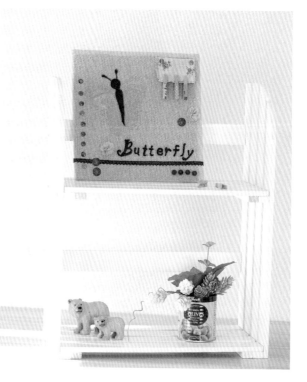

足形をちょうちょの羽に

鮮やかな黄色の足形2つでちょうちょの羽を作り、間に頭・体・触角を描き入れた。

かわいいピンチを飾りに

端切れをカラーピンで額につけて布の端に木製のカラフルなピンチを並べて吊るし、アクセントに。

カラーピンで簡単アレンジ

壁掛けのワンポイントとして、カラフルなピンが大活躍。リボンや布などをとめるのにも使える。

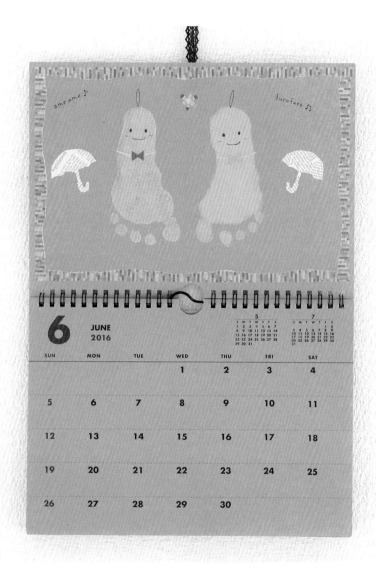

「明日天気にな〜れ」と願いをこめて

手形カレンダー

無地のカレンダーに手形アートを加え、オリジ
ナルカレンダーの完成。他の月にも手形アー
トをあしらって、季節に合わせたデザインが楽
しめるように。

傘をアクセントに

英字新聞を傘型に切っ
て飾りに加えた。こう
いったアクセントを加え
ることで、作品の完成度
がアップする。

手形アートでオリジナルグッズ

手帳やノートなど、いつも使っているものに手形アートを加えて、オリジナルグッズを
作ってみましょう。世界にひとつしかない私だけのグッズだから、愛着もひとしおです。

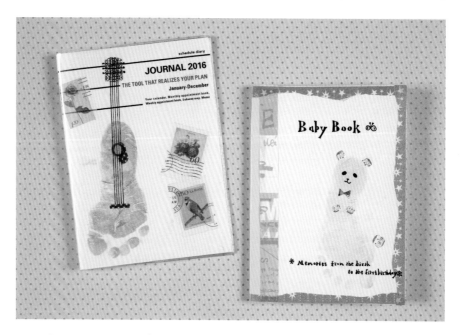

手形アートを入れておしゃれな表紙に

手帳＆ベビーブック

手帳や赤ちゃんの日常を記録するベビーブックは、毎日使う
ものだからこそこだわりたいもの。そこで表紙に手形アート
をプラス。ずっととっておきたくなる1冊になりそうです。

パーツを描き加え楽器に

楽器のパーツをマスキングテープやペンで描きこむ。パーツを
変えることでいろいろな楽器に。

パンダは目が特徴

パンダらしく見えるためには、目は大きく少しタレ目気味に描くのがポイント。

ふち取りは必須

ノートのふちに手でちぎったマスキングテープを貼ることで、おしゃれな印象に。

手形アートでラッピング

簡単に作れて見た目もかわいい手形アートだからこそ、
プレゼントなどのラッピングのアクセントにも活用できます。

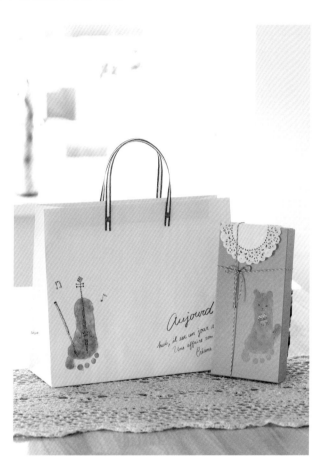

中身に合わせて手形アートを

プレゼント BOX &
ペーパーバッグ

お世話になった人やお友達にプレゼントを
渡すときに使えるこんなアイデア。手形アー
トのモチーフは、プレゼントする相手や中
身に合わせて変えてみて。

コースターで
かわいくアレンジ

100 円ショップで購入した
レースのコースターをラッ
ピングのワンポイントに。
ちょっとした演出で見た目
もおしゃれなプレゼントが
でき上がり。

やわらかな色でまとめて

マスキングテープで作っ
た大きな木の実を持つリ
スの手形アートを入れた
プレゼント BOX。箱の
色に合わせてトーンをま
とめたのが正解。

やまざきさちえ
sachie yamazaki

赤ちゃんの「今」を残す手形アート petapeta-art 代表（株式会社 petapeta 代表取締役）「楽しいことばかりではない育児にちいさな彩りを」をコンセプトに手形アート作家として活動。インテリア・プレゼント・成長記録として使えるおしゃれでかわいい作品がメディアに多数とり上げられる。現在は、全国での親子集客イベントの受託、文具メーカーと専用商品開発、ギフト製品販売等を手がけ、同社認定の手形アート講師は国内外で2200名を超える。

staff

モチーフ協力 ◉ すずき やすよ／土岐 ひとみ／いまき ちえみ／みやもと みほ／おおかど ゆうこ／なかじゅう ゆうき／
いいづか ゆか／干場 ひろみ／あそう なおみ／Kagawa Yuka／かんばら はるか／peu a peu／わたなべ ひかる／
吉田 恵／ことう あやこ／むとう めぐみ／Milky☆way／しかま るみこ／瀬野 未知／秋月 美穂／木村 みな／
山根 菜穂／川口 美喜／家族のあしあと／手形アート luana／田中 さゆき／Yuu／nico-ange／柳原 文枝／
細田 春菜／梅田 千明／ましこ ゆう

編集・取材 ◉ 濱田麻美
デザイン ◉ 浜田哲郎（ZIN graphics）
校　　正 ◉ 株式会社　聚珍社

増補改訂版 親子で楽しむ 手形アート

2023年10月1日　第1刷発行

著　者…やまざきさちえ
発行者…吉田芳史
印刷所…図書印刷株式会社
製本所…図書印刷株式会社
発行所…株式会社日本文芸社
〒100-0003　東京都千代田区一ツ橋1-1-1 パレスサイドビル8F
TEL.03-5224-6460［代表］
内容に関するお問い合わせは小社ウェブサイト
お問い合わせフォームまでお願いいたします。
URL https://www.nihonbungeisha.co.jp/

©Sachie Yamazaki 2023
Printed in Japan 112230914-112230914Ⓝ01　(111016)
ISBN978-4-537-22143-5
（編集担当:萩原）